書訣

（明）豐坊 著

教育科學出版社
·北京·

售焰

(田) 豐 祐 著

北京
塞 會 林 書 店 錄

書訣

明 鄞 豐坊 南禺 撰

昔人傳筆訣云雙鉤懸腕讓左側右虛掌實指意前筆後論書勢云如屋漏痕如壁坼如錐畫沙如印印泥如折釵股自鍾王以來知此祕者晉則謝安石郗方回庾稚恭張君祖宋則羊敬元薄紹之王簡穆伯寶梁則蕭景喬蕭挹陶宏景孫文韜陳則蔡徵毛喜陳伯智永禪師隋則史陵薛道衡丁通護趙文淵唐則歐陽信本虞伯施褚登善薛純陀薛嗣通孫過庭鍾紹京賈

膺福李泰和賀季真李太白張伯高杜子美顏清臣柳誠懸錢藏真張從申五代則有楊凝式釋彥修趙宋則蔡君謨周子發先清敏公蘇子美黃魯直米元章黃長睿楊補之姜堯章金則趙周臣元則胡汲仲趙子昂仲穆子山宣柏綱薛宗海仇仁近黃晉卿傅汝礪俞伯貞曹世長陳叔夏饒介之揭曼碩陳象賢葉敬常吳主一龍子高本朝唯宋景濂仲珩楊孟載王叔明端木孝思陶晉生陳文東曾子啟先曾祖通奉府君謝原功陳繼善袁德驥李貞伯陸子淵文徵仲視希哲數公而已

書始

昔人專筆始云雙鉤懸腕讓左紆右虛掌實指意前筆後此則書始

古本竇臮述書賦所論書人品第京兆韋陟趙郡李夔吳郡張旭潁川鍾紹京河南褚庭誨彭城劉繇蔡希綜徐璹喜愔蔡有鄰韓擇木李陽冰王縉胡霈然徐浩皆崇尚王氏之來喙此皆晉普書勢古今式回易

唐本寶印叢編登普韓擇門錄示京質宗賢鄉白崔首謂丁巳對暨文帛書晉祕閣所藏本自謝安手書三卷中唐搨則

日本高宗書纂亦如元米虎章黃山谷蘇公藏此本美蹟宣和譜申正外側言劇左罪直米元章黃庭堅始錄諸賢直蹟戴熙公蔡千美裏曹宜米元章黃普思書目嘉祐中章劾黃普思首曾普行海州之二王書自貞觀以來購募所藏真本世千山宣和僧韓宗賜唐本孟珣王珠明一顯午高本時判宋景鄭中許懸孟珣王珠明思陶晉主剌文東曾午智矧奉魯高擴原奕巳劇藏奇異書負劃子懸文述中斯奉連公而已

書訣

雖所就不一要之皆有師法非孟浪者古語云取法乎
上僅得乎中取法乎中斯為下矣永宣之後人趨時尚
於是效朱仲溫朱昌裔解大紳沈民則姜伯振張汝弼
李賓之陳公甫莊孔賜李獻吉何仲默金元玉詹仲和
張君玉夏公謹王履吉者靡然成風古法無復濁俗滿
紙況於反賊李士實娼夫徐霖陳鶴之迹正如藍縷乞
兒瘋癲體久墮溷廁蒲伏通衢壅腫蹣跚無復人狀
具眼者勇避千舍乃有師之如馬一龍方元渙等莊
生所謂蜩且甘帶其此輩歟

雙鉤懸腕者食指中指圓曲如鉤與拇指相齊而撮管
於指尖則執筆挺直大字運上腕小字運下腕不使肉
襯於紙則運筆如飛讓左側右者左肘讓而居外右手
側而過中使筆管與鼻準相對則行間直下而無攲曲
之患虛掌實指者指不實則顫掣而無力掌不虛則窒
礙而無勢妙在無名指得力三指齊撮於上而第四指
抵管於下無垂不縮無往不收一畫之間變起伏於
秒一點之內齊衂挫於豪芒意前筆後者熟玩古帖於
字形大小偃仰平直疏密纖穠蘊藉於心臨紙瞑默豫

書法

凡落筆結字上皆覆下下以承上使其形勢遞相映帶無使勢背
凡結字欲得身勢稍長蓋人本長便自然有勢若橫寫則無勢矣
字之長短大小斜正疎密天然不齊妙在以自然者為工
作書之勢在左右顧盼上下照應不可專行直下
徐芳遠曰結字要得勢闊狹長短大小斜正隨字而安
凡點筆須依附本體不可放縱放縱則無含蓄之致
凡畫筆須端直樸茂樸茂則不類曲
凡捺筆須圓直有力不可太肥亦不可太瘦
凡挑筆須有筆勢不可直上直下
凡作字不可用意裝綴便不成書
真書用筆自有八法一點二畫三撇四捺五挑
六豎七鉤八趯各有其法
甘其光輝燦
具眾體者兼工乎八者也
東坡云書法備於正書溢而為行草
凡人望殿閣牆壁畫人物車馬無不備具人之於書亦然
乘晉人之韻參以唐人之法可無弊矣
李寶臣之剌公武蘇太素米元章皆宋時名士然書名不顯
千章故未昌齋頌大朴秀兒孫書皆美而若不宜承之發人相
士勤於中斯為不朽
題河豫此皆非舊實蓋古書之弊也
字貴古不貴奇肉之病瘦難醫瘦之病肉易減
一揮之閒變態如神
秋毫撚筆墨為之縣腴

思其法隨物賦形各得其理楊子云斷木爲棋搏革爲
鞠亦皆有法況書居六藝之五聖人以之參贊化育貫
徹古今明道先生執筆甚敬曰即此是學近時業舉白
丁厚賂主司叨冒掄魁舐痔權倖驥躋膴仕乃謂書不
足學也噫嘻彼何知彼何知
無垂不縮無往不收則如屋漏痕言不露圭角也違而
不犯和而不同帶燥方潤將濃遂枯則如壁坼言布置
有自然之功也指實臂懸筆有全力撅衄頓挫書必入
木則如印印泥言方圓深厚而不輕浮也點必隱鋒波

必三折肘下風生起止無迹則如錐畫沙言勁利峻拔
而不凝滯也水墨得所血潤骨堅泯規矩於方圓遁鉤
繩于曲直則如折釵股言嚴重渾厚而不爲蛇蚓之態
也古人論詩之妙必曰沈著痛快惟書亦然沈著而不
痛快則肥濁而風韻不足痛快而不沈著則潦草而法
度蕩然曾子曰士不可以不弘毅弘則曠達毅則嚴重
嚴重則處事沈著可以託六尺之孤曠達則風度閒雅
可以寄百里之命兼之而後爲全德臨大節而不可奪
也姜白石云一須人品高此其本歟

書有筋骨血肉筋生于腕腕能懸則筋脉相連而有勢
指能實則骨體堅定而不弱血生于水肉生于墨水須
新汲墨須新磨則燥濕調勻而肥瘦得所此古人所以
必資乎器也

硯之良者玄玉為最溫潤而發墨夏不渴水冬不水冰
其制如紹興貢硯高可三寸徑六寸廣三寸面為池溝
勿蠟下為插手可時滌之亦可藏筆　古硯神品曰殷
比干墓磚周文王墓磚齊桓公墓磚邢侯墓磚秦穆公
墓磚衛靈公墓磚吳王闔閭墓磚秦始皇墓磚羽陽宮

書訣

瓦漢未央宮磚瓦盆延壽瓦陽朔磚楊伯起澄泥鳳臺
硯銅雀臺磚瓦唐邑仙陶硯宋相州春波硯石硯神品
曰葛仙翁岛石出唐州方城縣溫州華嚴石端州下岛
青花子石北岛石惠州紫金石洮河綠石萬州懸崖金
星石歙溪龍尾舊坑青黑卵石婺源水船坑金紋石妙
品者曰端溪中岩舊坑紫石龍尾雁湖眉石金絲羅紋
石金銀間刷絲石襄陽閒玉瑪瑙石歸州綠石大沱
潭州斧山石虁州彩石西都會聖宮石淄州金雀石青
州紅絲石溫州羅浮石大理點蒼山石取大徑尺許高四

書訣

寸亦如紹興貢硯之制用作題署大字乃佳制墨之法陶煙瓶數百甋上竅十許瀦其內別為藥藥上為乳亦十許瀦其槳乳各有竅如插花者乃取松脂析之若鐙草雜澄水蘇合香投草麻桐油漬之浹十旬插乳竅灼其端覆以甋乃燔桑薪烹麋角為膠乃取蜂胎之未成珠者及金箔龍腦和熱膠檀臼杵數萬乃為丸為餅為錠忌宿膠寒煤必半日而就見紹興廣見錄磨墨之法重按輕推遠引近收每日晴時用蓮房滌去宿墨詰朝另磨則不滯筆亦以養硯 尖齊圓健

筆之四德尖取毛之鋒齊擇毛之純不曲不析則圓中有長柱則健筆頭須長一寸二分以馬鬃或尾之細而銳者為柱外用鼠鬚之淨者襯之再加八月兔毫之長者覆其上其人鬚及青羊毛黃狼尾獺鵝翎鶡翎雉尾亦可以代兔毫之用然取毛必用象牙小梳去薉毛令其勻潔乃可製筆 作小楷用蘭蕊全堅管長一尺二寸璏瑁最良冬溫夏涼次則彌勒竹棱竹桃枝竹帽用伽南紫檀黃檀沈香則辟蠹篆分中楷行草用三妙筆湘妃竹雪竹紫竹豬腸竹人面竹鈹見竹長一尺

四寸書滑紙用剛毫艒紙用柔毫作題署大字用墨池烏木管長二尺其次一尺八寸其次一尺六寸執手處削細如三妙筆筆帽可用骰柏楠瀠鵝木廮木斑行石灰水浸豬鬚滿百日令剛柔得所用為墨池張溫夫用羊鬚久則滯墨朱元晦用蒙草不久即禿皆不如豬鬚為正法也 筆牀以白藤縛彌勒竹為之或作筆架亦然加白檀底 筆格靈壁石能收香徑四五寸自然起五峯者奇或灑墨玉依米元章硯山式碾作七峯亦妙秦漢銅螭柴汝官哥古窯小山亦奇 晉陟鼇紙以

書訣

海苔為之唐麻紙以蕺染以檗為硬黃澄心堂以楮寶晉以台藤金粟以野繭高麗亦然必加萬杵之功斯為全美

古人作篆分眞行草書用筆無二必以正鋒為主閒用側鋒取妍分書以下正鋒居八側鋒居二篆則一毫不可側也詳辨于後

古大家之書必通篆籀然後結構淳古使轉勁逸伯喈以下皆然米元章稱謝安石中郎帖顏魯公爭坐書有篆籀氣象乃其證也然篆學必精六書六書之說唯趙

古則本義卷首諧聲假借轉注三論足以一掃諸家之
謬但以小篆爲主不能深攷古文譬則無根之木無首
之人如三爲古文天字庖義始制而以一大會意ㅁㅁ
象形而以爲形兼意曰從口指事而以爲事兼聲單象
篆形而以爲從卑止乃戶匚象形而以爲女陰皆失倉
頡本旨蓋小篆者李斯以愚黔首豈可反以爲據乎楊
桓六書統最博然承許愼之譌以會意爲轉注轉注爲
假借人不逮古則遠矣余著書海溯源極博而精第知
者鮮耳

篆有百種宜常用者六種而已一曰古文史皇倉頡廣
天皇之制二曰奇字黃帝史沮誦增損古文三曰大篆
周公命史佚同天下之文三體宜書箴銘可以出入四
曰小篆本斯制碑額誌蓋齋匾用之五曰繆篆漢晉印
章之文圖書私印宜其體六曰疊篆今官府印信所用
禮部鑄印局所掌亦宜習知以防詐僞其唐元序夢英
陳摶道皆所傳杜撰非古不必徧習也
古文見宣和博古圖邑與叔攷古圖李伯時甲秀堂帖
鄭漁仲泉譜趙明誠古器物銘胡世將資古錄薛用敏

書始

十三　十四

蓋百蘇宜常用者六軆而已一曰古文史皇倉頡所
天皇之世二曰奇字黃帝史沮誦古文三曰大篆
周公命史籀同天下之文三軆宜書綜繪可以出入
曰小篆本祺皆斃德居用之王曰鐙篆今官府言用
章之文圖書味巳宜其體六曰疊篆令官府印記用
斷皆連屈同辟志書六曰蟲書所以指事象其患大
東桑督祀轉書此非古不必譌皆自
古昆宜味斬古圖因與姝巾古圖本曰甘皆堂古
古文昆普鑷篆古器然治民皆樂賓古輪甲用慈
嘆為中宗籥民雋古器民甘樂實古輪甲用慈

蓋雜耳
訓昔人不致古頭啟突余皆書海緒耽譌皆尚
直大書絲疑憚然展指賈之會童爲轉書此為
貼本旨蓋小篆皆祺之偲譌首瞽反匸爲隸平
章汗巳爲蹇少叱因蒙所匸爲文會胥夫
承而匸爲於田於口普事匸爲隸篆單泉
之人呟三鴛古文天字南故韓匸一大會童のつ
蠁画小篆爲主木諭器交古文誓頭無異兵之木無首
古頭本篆首篆因昔轉出三緒匸一帷皆奏

書訣

鐘鼎款識
王子弁獻堂集古錄 王子端雪谿堂帖 曹貞素款識續錄 茲拔其尤著于左

三皇器銘
太昊金布 神農金棘幣 神農幣
黃帝貨布 天幣
黃帝貨 天幣

五帝器銘
帝嚳之父辛 葛天侯尊 神農
龍瓠訥言書 盧父鼎
大禹受禪告五岳玉冊 虞宗祀鼎
昭明夾鐘 禹祖已虞宗祖文
書 鼎

夏器銘
卤寶鼎 子鼎 象尊鼎
乙鼎 后尚書
商侯鼎

商器銘
齊侯鐘 南宮鼎 虢姜鼎
微欒鼎
叔旦敦鼎 孟宰姜敦

周器銘
叔牧敦 三伯姫鼎 世母辛
師望敦 晉姜鼎
師毛敦 公織鼎
伯碩父鼎 鄭侯書
伯姬鼎

秦器銘
彝銘與奇字相司空
五銘與奇字相出入
師熾敦 上皆純古樂與
伯克尊乙伯尊
恭王盨和鐘 文
長鮑氏宜子孫鑑宜子孫洗
結谷口甬本小篆而行筆緻勁
體不拘猶有周器之風

漢器銘
父敦 魯正叔盤 邘仲
篆魯正叔盤 齊侯盨
屍敦中四盉

漢石經
春秋子夏易傳
魯詩周易傳
孝經老子

漢石刻
曹喜字仲則扶風人所書在徐州
風歌有劍拔弩張之勢
高祖大

魏石經
毛詩左傳禮記論語
邯鄲淳于子淑為臨淄侯文
舉摹孔壁古文三墳書
爾雅文

目録

（右頁、右より左へ）

夏石鼓
夏石鼓手碑
夏石鼓岐陽石鼓文
夏石鼓岐陽石鼓文摹本作經古文
秦器銘
　春秋鼎
　辭口鼎
　靈壽宜子孫
　穀口甬鼎
　號叔作旅鼎 不雨
　故宮盟鼎 小篆
　正公鼎 本類
　鎮印　受天之命
　典兪奇　大陸王
　奥古樂　襲靈
　鑄作口宇　曾祖考
　故魯公彝
　鑄冶金
　白朱畲
　樂古典大　孟姜國
　與大葬眛出人
　樂古同　卦白
　味公　卦中下壺公
　亞中央樂　亞中豆寅

　亞中國蠶寅

十五

目録

（左頁、右より左へ）

夏器銘
　執澤坡
　旦　孟姜嬉
　日曾　碑手
　古大禹　曾父簍
　即鼎　孟姜嬉
　古受　公
　南宫中鼎
　三輪　日敬口
　夾鼎　公養鼎
　商器銘
　古鼎典　白敬鼎
　尚書　白敬鼎
　高文
　高宗彝書　壬鼎 司尚書
　古伯鼎
　書號文
　雍鼎宗　書父癸鼎
　書日冊樂
　藝鼎典樂書
　文王鼎高鼎
　父鼎 商書
　鼎寅鼎
　寅算宗瘀泰
　壬鼎典文
　正帝器銘
　父辛宗
　古帝醫父辛祭
　秦煉鑄黃帝黃貴文
　三皇器銘太昊金
　三皇器銘對其光著古文
　鐘鼎煉嬌王子守櫟堂蒹古綸王子藩書發學堂考書籍
　蓋黃帝銘金
　秦煉鑄

十六

唐石經

賀拔基書孝經亦文公所取
儒宏書論語孟子韓文公稱之
刻石經

宋人書

徐鉉字鼎臣廣陵人初仕南唐入
朱爲散騎常侍千文藏王濟家
夏竦字子喬德安人官至樞密使集古篆最精
備

黃伯思字長睿邵武人官至祕書郎書陰符經
米芾字元章襄陽人官至淮陽軍書周官
薛尚功字用敏錢塘人官至江州倅書消災經
顏直之字方叔吳人官至朝列大夫書集古
韻藏米芾家

元人書

吾衍字子行號竹房亦曰貞居太末人臨詛楚
文筆力俊逸釋竹筦蒙古人書韻海筆法精妙

明人書

朱雲字時望無錫人書陰符經道德經清淨
徐蘭字芳遠號南塘鄞人續古篆亦遒勁

奇字

得薛用敏筆法
陸如字玉如號閩西烏程人書出師表北山文
得晉姜鼎距中亶筆法
張和字太和號平山
劉林字汝茂號玉津俱錢塘人臨魯詩不失眞

奇字

奇讀如畸零之畸蓋古文之別出者若夫六藝之
文而質奇字繁而巧雲林以此辯之
備則楊武子
釋之最詳

三皇時刻

謬甚蓋地皇之世沮誦所刻王著摘上天作
北海石室字在史皇墓上鄭樵以爲倉頡書
命皇辟選王等二十
字于閣帖亦贗物也

五帝器銘

鳥篆戈乃少昊時鳳凰氏所制非商器也
滕公墓路史以爲頡項諸侯

卦象卣帝醫子部侯度字去爭后櫻之父也
方彝虞時朱虎制饕餮鼎亦虞器

夏器銘

大帝鈞鑄后啟鐘
昭明蛟篆戈
成湯蛟篆盉曰商侯名
辛未父癸鼎
父癸卣
父癸鼎
子孫父癸匜
父癸卣 執干父癸卣 執弋
父癸爵 執癸卣
尊癸爵

太丁父丙鬲爵
外壬子父乙卣
亥父乙彝
仲父乙爵 父乙彝 父乙鼎
太甲亞父丁觚 兄丁尊
沃丁父丁尊
小甲父庚觚
雍己父庚爵

太戊濟南二鼎曰岡中宗名也 戊鼎
伊陟伊彝
仲丁甚父戊尊
外壬兜觶兜卣
河亶甲冊卣
祖乙父壬爵 子父壬爵 乙毛鼎
祖辛子父高彝
祖丁舉父爵 父辛爵
陽甲父彝
小乙守父丁爵
高宗車爵乙 奕車觚
祖庚車爵
祖甲招父丁鼎
帝乙子孫父丁鼎
箕子箕鼎
紂辛鼎
膠鬲禹鬲
武庚子父辛觶 父辛觶

商器銘

嬴益字伯翳皋陶之子有虞時為虞官後相夏后啟封梁公
盆鼎正虞時物宣和以為周鼎非也

紀功鐘后啟鑄
少康蛟篆戈
執刀父癸鼎
執弋

父乙虎爵
父乙甗三爵 父乙彝 丁父乙彝
非子孫父乙鼎
乙卣 父乙爵 象形父乙爵
丙甗 丙阿衡尹卣
立戈鼎 雙弓角 執
立戈觶

素蛤

左彝 父辛觶 父丁鼎
餘卣 父丙爐
舉鼎 父丁鼎
箕子鼎 父丁鼎
帝甲卣 父丁觶
師彞車卣
高宗彝車卣
師丁父彞
小辛古父彞
師乙父壬彝 奕車卣
師辛盤
丁午彞 父辛鹽
丁亥宣父高舉 父壬觶 乙手鼎
沃丁其父體乙寶
中丁亞兄丙丁
母乙敦丙 丁酉日西中宗彝南央鼎
太戊南二鼎曰

素蛤

小甲父彞會
天乙甲父癸彞
干父丁彞乙觶
太甲亞父壬觶丁酒
中丁父丁爵丁觶父丙爐雙日角彝
小乙彝冊父癸酉鼻乘父乙彞丁
支丙父癸酉兄鼎
父癸齊父癸酉彝非
辛未父癸酉鼎
帝辛斐父癸鼎陸干父癸酉
祖甲彝壺斐父癸鼎
大彝餘敦日辰祖少鼎
父乙鼎
舉鼎五 國辛商癸彞
林盆周商知牡女
呂智佳杂公

商器餘
黃器餘
虞盆辛鼎 器皇國大午官賣知篆算官發芍頁

書訣

周器銘
武王封比干銅槃
管叔鮮鼎
父乙甗

微子啟匜
微仲子乙彝
蘇公司寇匜
弗父何父具觶
朱戴公兒王鼎
魯僖公文王鼎
杞穆公單旗雞彝
單穆公夫人文姬匜

秦器銘
李斯字通古上蔡人傳國璽受命於天既壽永昌有魚鳥之狀蓋斯倣夏琱戈而稍加整齊漢以後人能及之者無

宋器銘
方璽亦然
徽宗道君皇帝趙佶一圓璽曰天水乃蛟篆又曹士冕字端可一私印曰昌谷魚鳥篆

宋石刻
陳搏字圖南亳州人百福百壽亦有可觀劉跂字斯立臨夏大帝玉冊文變大刻石在岣嶁山

大篆結體本于古文而垂筆圓齊蓋小篆之所從出史
逸字孟佚伯邑考之子文王之嫡長孫也逸頴生
黎黎生籀世以大宗為周大史籀又損益潤色別號籀
文垂筆銛利以此為別

周器銘
舜二一雷雲一雷文皆曰寶彝史逸大篆也
周有八士叔夜居五王季庶子為周
虞官朱熹不攷國語妄云成王時
人或曰宣王時人白丁俱可笑
史頡父鼎
應侯武王鼎第四子也作姬原母敦

篆法

宋古器
山　趙字模立韻頁大帝王世文變大抵以本古畫製
刺事字圖商亭松人百篇本官百勝

大篆舒豔本千古文而無峰圓癯蓋本篆之祖篆出史
敎字古之夫古周春火千文戢篆緣出散生顏頁史
矮矮生蘇世迫大宗欽周大史籀文頁俗曰眼趨籀
文無峯餘昧以出窈眼
周器餘貯文餘閒官八土妹女呂正王季魚不餘周
八短曰宜宋熹不姒姑妾法王
史貢鼎八自丁貝阿笑
禹敖左王榮囚千古曰敖思母篆

篆法

宋器餘
古軍本然　曹士宗字敬曰　末曰
歲嶺敢苦皇帝鼓封一圓璽曰
指文發乙告人旡
篆器餘李秦昌貞高之州蓋淇姒夏陳火所稣吐鑒癒
單魚子敬古士蔡人壽國璽曰受命于天既壽永篆文
未漢字公單篡歲
魯公文王敬國
米漢公良真鼎
藏公后家國
觀中子翼
斂子習國父之鴈
父之鷹
周器餘苔古
史貢鼎王姓揲鼎下除槳

書訣

周石刻

畢公名高文王庶子作叔高父盨
史黎彞
宋平公子姬名成諆鐘六銘
齊侯罃以上皆大篆
魯伯克尊
伯正叔敦
宋玉易辭也
博未孟姜敦
魯司徒卣
樂識敦
伯庶父敦
杜孺敦
肇父敦
鋪
成王刻之石大蒐于岐陽左傳有明證史佚作詩十章
刻石鼓周公已薨未奏于樂韋應物以為文
王則不當稱天子韓退之以為宣王蒐岐地執為
穆物尤謬
董遠彥得之鄭樵因在秦地東
秦李斯本孔子之墓題季札墓曰嗚呼有吳君子
先師孔子題季札墓曰嗚呼有吳君子
李斯獪以為小篆
王北征狁刻壇山曰吉日癸巳乃史籀書
都亦大篆視石鼓差小王深寧云孔子譜哀公其言
使宰我聘于越越王句踐問孔子宰我具言

秦石刻

宜之罘尺非夫子妄加延陵之墓四字效漢人方篆大
徑尺非夫子妄加延陵之墓四字效漢人方篆大
唐殷仲容之加延陵之墓四字效漢人方篆
至延陵聞殺大夫種遂題季札墓而返乎夷儀
聖是時夫子在陳句踐因使宰我聘之夫子行

漢石刻

司馬門字摹于汝帖
孔氏墳壇刻雪谿堂摹
皇象字休明廣陵人金陵三段石乃篆籀文筆

吳石刻

力雄宜興人國山文為建大篆
蘇建宜興

唐石刻

陳惟玉為李撰等書碧落天尊碑李少溫師之
姿媚有餘而淳古不足也
李陽冰字少溫趙郡人官至將作少監謙卦少
作媚而傷細般若臺銘雄偉傷肥

宋石刻

薛師用敏臨石鼓遍真在用敏之上
游師雄臨石鼓

書訣

元石刻
趙孟頫字子昂吳興人書大道歌老子襲
明人書
周伯奇字伯溫鄱陽人書車攻吉日常武江漢
四詩髣髴石鼓
宋璲字仲珩金華人虞山丹井銘學趙子昂喬
宇字希大太原人號白石至少保吏部尚書
雷輪圖詠大篆尤雄偉
吳奕字嗣業長洲人文定公覽之子官至中書
舍人臨石鼓妙
林應龍字祥之永嘉人臨石鼓木刻失真不迨
嗣業
小篆一名玉筯篆吾子行曰李斯方圓廓落陽冰圓活
姿媚然兼之者亦唯子行一人可謂獨步千古陶宗儀
乃云專法陽冰淺之知篆矣餘家亦有妙處並詳于左

秦石刻
李斯泰山碑幷二世詔渾厚淳古有石鼓之風
嶧山碑書第一嶧山碑得壇山筆意唯鄭文寶之
本最真次則賜書堂遺字亦妙西安府學失之
板應天府學傷于弱去真遠矣
會稽山碑琅琊之亞亞
琅琊臺刻石峴山之亞

漢器銘
羽陽宮鑄一爐銘武帝時物
堂刻權斤不逮斯書量漢器宗之

唐石刻
李陽冰小篆丞相忠武侯陽都諸葛孔明書
本鑄新鑒泉題得羽陽宮磬滑州新驛記
銘之次千文陰符記會稽山碑
銘子泉結體琅亞會稽稽山碑
李大夫書陰符經千文之次
孝德訓運筆雖熟結體不古三英孝英碑
宣王廟記縉雲黃帝祠廟記皆少文
亭記時書纖弱不足取法明州刺史裴公碣局促
頓弱兼氣無骨薉濁俗惡尤可憎惡乃篆品之

[This page shows a classical Chinese woodblock-printed text in vertical columns, reading right-to-left. Due to the low resolution and my inability to reliably identify each character, a faithful transcription cannot be produced.]

書訣

五代石刻

郭忠恕字恕先雒陽人仕周為國子博士文字王廟記類少溫三英記陰符經不佳
徐鼎臣宅子賤不器賦碑
銘大道不器賦 蟬賦 喬公亭記 許員人丹井
徐鍇字楚金南唐內史鼎臣之弟玉晨觀貞素
先生碑
紫極宮玉磬銘 兄弟皆學李斯得
其法

宋石刻

鄭文寶江右人官至工部郎中徐鼎臣弟子也
小篆千文精妙

書訣

書
葛剛正千文吾子行稱之
國子監石經乃章友直楊南仲張次立胡恢等
之法
嚴先生祠堂記李斯渾厚純古得泰山之品
張有字謙中吳人隱于黃冠 伯夷頌
劉斯立泰山篆譜字雖縮小而不失李斯筆意
文天祥字履善吉水人號文山官至少保右丞
相信國公大明追諡忠烈

宋硯銘

勁

宋人書

句德元字中正益州榮陽人官至屯田郎
李無惑同安人官至贊善大夫
查道字湛然休寧人官至右司郎中
王壽卿字魯翁陳留人黃魯直稱其非章友直
所及
文勛字安國官至太官丞蘇子瞻贊其有石鼓

元人書

魏克愚

汪藻字彥章

李昭字晉傑

徐兢字明叔

宋杞張有弟子

趙子書字叔問宋宗室

趙霆

泰山之風

吾子行陰符經千文招雨師文九歌遠

遊樂志論思玄賦出師表養生論

歸去來辭桃源記大鵬賦

夢遊天姥吟漢陂行贈韓諫議注李瀚

八分小篆歌盤谷序石鼓歌

真跡石刻皆優入神品

趙子昂李太白寶像贊雄秀類鼎臣井銘

少溫論篆書小字精

趙雍字仲穆子昂之子尤長于齋扁

周伯琦字伯溫鄱陽人師徐明叔張謙中

虞

書訣

二九 三〇

箋迫遙遊 弟子則 惜逝 招隱 歸田

賦螢火賦 愚溪詩序 定性書 西銘

臨謙字中嚴先生祠堂記

吳福孫字子善錢塘人

松雪筆意陶九成以私意毀非公論

章弼字彥人

應在字止善句章人敷師子昂

陳繹曾字伯敷齋扁尤佳

余鎮鄱陽人書四書行于世

王真字元徵金壇人

吳炳字彥遠汴人

蔣冕字文卿師伯溫小字千文精妙鄭文寶不

是過也

張璨字公弁保定人淳古可取

趙期頤字子奇人

陸友字友仁平江人

趙友同武崑山人

盧熊字公武錢塘人

吳叡字孟思

無法辨識

明人書

董倫字安常河南人
周仲巕伯溫弟
夾谷希賢蒙古人小篆清勁同時泰不華熟而無骨非希賢之此比
周宗仁克復伯溫子
陶復初字明本天合人號介軒師二徐張謙中
邵禮字仲禮揚州華亭人師張謙中
王禮字貞仲儒人
繆貞字貞素師中
陳壁字文東松江人官解州同知永樂初不仕
年口十餘弟子沈度思曰天下惟壁為愈已徵之不食卒于道
宋仲珩小篆圓熟有氣
滕用衡姑蘇人子昂題署尤雄偉可比仲穆
王蒙字叔明臨平人趙子昂之外孫也小篆師
子昂蔣孟辯松江人亦類蔣晃
朱芾號箕山瀏陽人
楊榮

鄒偉字元偉南陽人
禇奐字士文錢塘人師吳叡蔣晃
龔紳字豫章人
張觀字仁字山東人
金湜字本清鄞人學王尹實而圓熟勝之但少潤色同時程南雲最得寵學李陽冰少年書王密碑頓媚無骨如煮薤條俗惡可厭
文俗西涯長于題署讀石壁阡淳古雄偉千
喬伯嚴題署初學西涯而青過于藍
景賜字伯時南京人正德戊辰及第官至中允兼司業與趙端介品最高魯南吾子行法大觀亭題署忠穆爭衡
陳沂字魯南鄞人居秣陵正德丁丑進士翰林編修官至太僕卿題署亦熟
林應龍字之永嘉人學李陽冰琅琊新鑿鼟泉題千文道勁秀逸

書訣

隸者作于程邈今楷書之原也微存篆體元吳勁清周伯溫國初趙古則得其法今隸皆楷書也亦分五等一曰銘石鍾繇特勝二曰小楷二王稍變鍾法右軍用筆內擫正鋒居多故法度森嚴而入神子敬用筆外拓鋒居半故精神散朗而入妙三曰中楷率更神品上永興妙品上河南妙品中嗣通妙品下四曰擘窠創于魯公柳以清勁敵之五曰題署亦顏公為優太白次之君謨又次之本朝惟孟舉可配古人自後未見其比也並詳于左

周刻

齊太公九世胡公　棺上隱文有起二十八字類程邈之所祖也

漢器銘

注木匣書言府弩机

漢簡書

見王庭篤雪谿堂帖

漢檄文

隗囂討王莽檄結體極古

以上皆古隸

魏法帖

鍾繇字元常潁川長社人官至太傅封定陵侯諡曰武　虞帖所謂銘石星鳳樓第一力命表　石揚休刻佳與右軍樂毅論相似鍾會字士季繇之子也官至征西將軍謀反誅石經毛詩　石經春秋左氏　石經禮記以上小楷正和二年刻　益州周公禮殿石楹記中楷

晉法帖

王廙字世將瑯瑘郡臨沂人官至征西將軍荊州刺史祥除表奉賜表得鍾憂虞帖筆法淳化

右页：

祖刻佳近時和莊孫氏摹刻亦不失真
陸玩字叔瑤華亭人官至尚書令
上元帝賀雪表亦學鍾以上今隸之銘石
王羲之字逸少自臨沂徙山陰官至右將軍
會稽內史贈金紫光祿大夫臨鍾繇宣示表
亦銘石淳化祖刻星鳳樓備鍾王之妙餘皆
失真
樂毅論宋舉土高紳所傳石本第一後有付官
奴三字星鳳樓次之寶晉宋揚又次之餘皆
失真
東方朔畫像贊星鳳樓第一
道德經石揚休刻春秋
黃庭經石揚休遺字右軍書其全文則智永臨
本也
曹娥碑後有懷素楊漢公跋亦揚休本爲上星
鳳次之晉又次之
王氏家譜寶晉太師箴大雅吟
以上俱小楷

左页：

上皇太后表
大行皇帝表霜寒表
上會稽王論北伐書
諫殷浩北伐書
上郗司空書告墓文
以上俱中楷
王獻之字子敬義之第七子官至中書令贈太
宰諡憲侯同時族弟珉亦爲中書令故人稱獻
之大令珉小令
論語并註
孝經
女史箴
洛神賦全文石揚休刻今無錫華申父收
洛神半篇修內司刻
跋寶晉齋又次之
洛神十三行柳公權跋星鳳樓爲上柳璨蔡襄
臨右軍樂毅論無付官奴三字修內史刻乃大
令書也

臨右軍黃庭經黃伯思董逌跋以上俱小楷
中楷贈金紫光祿大夫右軍會稽內史王
公碑贈太傅右丞相中書令趙昌謝文靖公碑
中楷
戴逵字安道剡溪處士
鄭元碑小楷
王濛字仲祖太原晉人官至司徒左長史
中楷口啓稍變鍾體漸近二王見絳帖
張訥小楷
張澄字行仁琅邪人官至光祿大夫
小楷啓上晉康帝啓有鍾法
張翼字君祖晉人官至東海太守臨王羲之
上晉穆帝表
中楷逼真雖右軍不能辯
范澄字元平順陽人官至安北將軍中楷謝賜
瓜啓有鍾法
楊曦吳郡人修道茅山時稱真人小楷黃庭內
景

六朝人書

經飄飄有仙風道骨鮮于樞摹刻于困學齋
永樂間東書堂翻入右軍部非也
范寧字武子順陽人澄子官至中書侍郎
小楷三啓正鋒古質
羊欣字敬元泰山人官至中散大夫王子敬之
甥也中楷具姓名帖二十行似其舅氏
蕭思話蘭陵人官至征西將軍丹陽尹宋文帝
表
謝眺字玄暉陳郡人墓誌
齊懋海陵王劉夫人墓誌皆小楷有鍾法
宗慤母中楷齊相柏山金庭館碑
倪珪之中楷齊瑯邪臨沂人官至中書令諡簡穆
王僧虔御史臺表謝憲表俱中楷星鳳樓佳
師大令大令缺
薦王琰亦中楷賞齋佳
蕭統字德施南陵中郡人梁武帝衍之長子諡
曰昭明太子
心經大楷每字徑二尺雄偉秀麗唐人擘窠之

書訣

祖也鎮江甘露寺法堂板壁高三丈六尺墨入木四寸嘉靖六年冬山西野僧酗酒焚堂會大風莫能救郡守劉儲秀僧儲杖死然千古奇踪自是泯絕雖發萬僧不足償矣

蕭綱字世讚昭明弟嗣帝位諡曰簡文

小楷上武帝啓

蕭子雲字景喬蘭陵人官至侍中國子祭酒小楷列子刻化祖蘭陵人官至侍中國子祭酒寒儉無俊氣俱進丹陽

顏回問學篇小楷太清樓文啓

眞景外小景楷上梁武帝論書啓四篇

陶宏景字通明丹陽秣陵人隱居句容華陽山自號華陽隱居諡貞白先生又曰貞白

黃庭外景經

大洞眞君

得右軍東方朔贊之妙

茅山隱訣初師楊曦許翽清逸有仙氣經字訣衡黎氏翻本失眞遠甚遂不成字可與昭明心

蕭大法師碑

孫文韜梁道士師陶隱居中楷茅君九錫文在

張澤中楷茅山碑

陳戀中楷檀溪寺禪房碑

許瑤中楷梁丹井銘

王僧穆弟中楷吳延陵季子二碑在鎮江

劉靈正中楷改墮淚碑

張野約中楷吳郡人梁東宮侍書小楷正覽

范襄中楷慧遠法師碑在九江府

魏孝文帝元弘猶有古隸之意

沈馥書魏宣武帝御射碑與弔文中楷之大者似非八分

韓毅中楷大覺寺碑亦似沈馥結體淳雅過之

無法準確識別此頁古籍文字內容。

書訣

比丘道常小楷佛遺教經
中楷淵關齊亮造像記唐徐嶠之師之
趙文淵中楷河瀆碑
釋智永字孝穆東海人中楷陵啟法帖
小楷華嚴廟碑漸似隋唐
薛道衡楷告墓文
史陵楷隋平陳碑
魏更化小楷姑蘇廟碑
陳仁楷隋阿彌陀經
丁道護中楷襄陽啟法寺碑
張公禮中楷隋龍藏寺碑

七世孫也住越州永興寺
千文木刻劉涇收者佳臨
河東汾陰人官至司隸大夫中
褚登善師之
褚元時失於方上舍利塔銘妙過歐陽率
更後人補刻遠不逮古
俱在國與陀寺經
頗似法
頗似虞永興

唐法帖

歐陽詢字信本潭州臨湘人官至太子率更令
釋智果智永之弟子也
中楷心成頌論楷法體最精
渤海男楷書原於右軍而剛勁逸八法全
乃初學童子書不墮於俗品矣
小楷千文石揚休刻此帖古類商周銘識唐代
法書第一
小楷離騷
東方朔畫像贊
臨王右軍符道德經
隋姚辯墓誌
中楷虞恭公碑
中楷九成宮醴泉銘歐書第一必先之以體
法周羅睺墓誌
化度寺舍利塔銘
樂毅論
心經
使信手寫出便與真本無異進於宣示樂毅
泉恭斂又斂而陰符道德千文
如折枝之易其餘諸家風斯下矣
小楷昭陵六馬贊清瘦類姚辯誌

書訣

小楷金剛經在成都府修撰楊升庵慎收宋
搨古雅似樂毅論
中楷薦福寺碑宋人極重之天聖中雷轟於
嘉靖間又得搨本刻于饒州在虞恭公之次
小楷荀氏漢書見米元章書史
小楷衛靈公論二吳論
御封奕事節蘇原事俱宣和書譜類姚辯誌
在西安府
中楷工部尚書段文振碑長呂令房定公
碑甘州刺史元長壽碑
中楷獻馬贊在鳳翔府
中楷利殿記在鳳翔府相似
骨隋廬山西林道場碑在吉安府
中楷尹善殿皇甫誕碑在西安府
中楷隋柱國皇甫誕碑開闕二字結體過長
之亞但頗露筋骨其間開闕二字結體過長

虞世南字伯施明州餘姚人官至禮部尚書永
興郡公諡文懿唐太宗師其楷法蓋本學右
軍上黃伯施而加以溫厚秀潤余嘗評信本神品
上中知言者不以為謬
小楷趙智永千文跋七十八字為虞書第一誠
然蓋信本
永觀堂孔子廟堂碑曹士晁跋者不闕一字乃
貞觀時所書精妙第一相王旦題者亦不平
拱中翻刻去第一行中唐字得宋揭墨皆尖
失真中肥膩俗甚蓋學虞者必先習知歐陽
中肥腯俗甚蓋學虞者必先習知歐陽
定權差為可取若全備斯為得之國初陳壁
滕定其骨格使入法唯尚多肉骨法

非古法詹仲和以為少時筆近之
大字道林之寺米元章以為寒儉無精采蓋
以傳刻失真故也

書訣

殷

蕩然豈成書平昭仁寺碑在涇州謬作筆松邪論序亦清麗學黃庭然其中鬼谷真楷乃兩手揭成石亦無足取方駕也停雲館翻刻失大摹名陳眞雖宋所寄髦附佛結鳳體翼徑一尺石刻在廣東傳令失字益州郡人長史官裴至弘文館學士師丁道護中楷小楷亦精較之歐虞則雄逸未逮也諫立貞觀墾潭州善錢塘字賊貶

褚遂良

中楷孟法師碑御製聖教序歐陽詢高宗聖教記二碑在西安府慈恩寺御製並黃雲林以爲用筆古勁類漢
谷口銘信然

又二碑在同州字稍大亦雄逸
楷至德觀孟法師碑
中楷三龕碑在西安府玄齡碑
梁國公房玄齡碑
小楷門陰符經細皆類如芝麻而古雅可愛獨孤延壽碑
大楷規矩石氏家本刻甚精范文正公題石氏刻
小楷道德經亦立本畫石
雲失眞人
小楷樂毅論謝表文俱臨右軍宣和書譜大洞內視隱文石
研銘
中楷字銘太宗御製
景審南陽人太宗用爲侍書亦師右軍得法經
趙小楷與景審同時爲侍書亦師右軍得法經
模高士廉塋兆記

書訣

薛大純字純陀
中楷字砥柱銘
刻失真有俗氣

馮承素直弘館摹
小楷臨右軍樂毅論

張欽元與趙模同時
小楷金剛經宣和書譜為奉禮郎書師鍾元常

盧藏元書矣
法淳古餘人不能及以金剛經較之知為欽
小楷戎路表永叔考年月斷非元常書然以為欽

魏華字文建福寺在開封府
大孫也得虞褚筆法
字文英山東人官至右庶子鄭文貞公徵

中楷筆隴右節度使郭知運碑黃山谷甚稱其
之善

中用楷豫州刺史魏叔瑜碑

太子少傅竇希瓌碑俱在西安府
張東之字孟將襄州人官至中書令以復唐社
稷之書率更令王得歐褚之法
殺之通法師碑在西安府

歐陽通之書率更令王得歐褚之法
中楷功尹氏孝德郡王貶為龍州司馬卒諡文貞
至道因書父之子官至司禮郎兼八分中楷
別帖筆力勁健盡得家風但微傷濃不愧
其父至於驚奇跳拔不避危險則無異也

殷仲容大字令尤子善有驥騰鳳翥之勢
其容大興善寺舍利塔銘在西安府
小楷流盃亭宴詩在西安府
中楷號王鳳碑在耀州
趙宏智碑

太守汧州大業寺額在開封府
資聖寺額在鄜州

書訣

王勃字子安絳州人官至沛王幕府修撰省父
福時于交阯溺海卒
中楷彌勒寺在湖州 宋揚王子敬法後翻
刻非眞跡矣
楊烱字仲華陰人賊墾用為司刑卿睿宗時
追論酷吏貶盈州令尋賜死書與王子安齊
名
中楷成都孔子廟碑烱文自書在四川
王知敬箕州刺史德政碑
贈太尉衛公李靖碑
中楷太原人官至祕書少監與殷仲
容字文貞太原人官至祕書少監與殷仲
洛州長史德政碑
大德禪寺額在洛陽
宋之問字延淸邪州人官至弘文館學士坐張

王勃義門額在西安府
大僕寺額在河南府
襄馬神觀額在靈州
易之黨賜死
大字龍鳴之寺
宋之愻之問之弟
中楷
陸東之吳人官至朝散大夫太子司儀郎虞永
興之甥書師舅氏
中楷十八學士贊
賈鷹福
小楷周修封禪壇記永叔德父皆稱精妙
薛稷字嗣通蒲州人官至少保黃門侍郎晉國
公坐竇貞黨賜死書師虞褚而秀媚特甚
蓋其不逮然以功見于心畫故筆初勁逸邪人
宜其心經宋賜黨與魏庶子齊名
小楷趙與勲收眞跡
中楷昇仙太子碑杳冥君銘
封府君碑魏州刺史李公碑
襄城令贈魏府三品李公碑
儒歸縣令崔府君德政碑洛陽令鄭敬碑

書訣

王方慶字綝瑯琊臨沂人官至鳳閣舍人書得
褚薛之法

崔湜字澄源定州人官至兵部侍郎坐私侍賊
小楷謝賜寶章集表

楊滋伏誅書有魏薛之風

鍾紹京奉敕書蘷蘷通處士張萬頃墓誌

小楷玄通處士張萬頃墓誌

楊庭誥書小楷五蘊論與薛稷同時

中楷黃庭經人官至中書令書有元常之法

蕭誠蘭陵人官至右司員外郎書有鍾法與紹
京齊名

楊歷碑見金石略

王維字摩詰太原人官至尚書右丞
小楷山水圖記

盧鴻一字浩然范陽人隱居不仕書得鍾王之
妙小楷草堂十誌

白散騎常侍同三品趙郡成公碑
周封中嶽碑俱在河南府
佛圖澄傳在西安府
隋信行禪師與教碑並碑陰

中楷太原題名在山西
南嶽真君碑在長沙府

張旭字伯高蘇州人官至左寧府長史楷法原
于歐陽詢尚書省郎官石記序
中楷尚書省郎官石記序

李白字太白隴西成紀人官至翰林供奉大字
得仙氣
壯觀在濟寧酒樓
陶隱居梁昭明之法而雄逸秀麗飄飄然

蔡有鄰濟陽人官至右衞率府兵曹
中楷木經藏贊

韓擇木昌黎人官至工部尚書散騎常侍楷法
師褚薛而未至
中楷榮陽王姚朱氏墓誌

盧鴻一字浩然范陽人隱嵩山玄宗召不出賜隱居服
小山水圖隱嵩山水圖隱居圖
王維字摩詰太原人官至尚書右丞
韓幹藍田人官至太府寺丞善畫馬
蔡京譙人官至工部尚書兼翰林學士
李昭道林甫之從子官至太子中舍
李白字太白隴西成紀人官至翰林供奉大字
家於山東好任俠喜縱橫術後避地廬山公卿薦入
翰林供奉李陽冰為當塗令白往依之卒於宣城

蘇軾字子瞻眉山人官至端明殿學士兼翰林侍讀
學士禮部尚書贈太師諡文忠
蘇轍字子由眉山人官至門下侍郎贈太師諡文定
秦觀字少游高郵人官至秘書省正字兼國史院編修
黃庭堅字魯直分寧人官至吏部員外郎
米芾字元章襄陽人官至禮部員外郎
陳堯佐字希元閬中人官至同中書門下平章事贈司空諡文惠
蘇舜欽字子美梓州銅山人官至大理評事集賢校理
蔡襄字君謨興化仙遊人官至端明殿學士
蘇過字叔黨軾季子官至中山府通判
蕭悅蘭陵人官至協律郎工畫竹

徐嶠之字惟岳會稽人官至洺州刺史楷書學
比邱道常務齊而少風韻與子浩皆僅入
能品中楷嚴寺碑及碑陰
孝義寺碑
顏真卿字清臣琅琊人官至刑部尚書魯郡公
贈太師諡文忠得楷法于張長史大字雄偉
中楷小楷拘于端整學之易流于俗品然東
方朔贊壁窠俗甚多寶塔碑亦俗當棄絕
大唐中興頌在永州
大字虎丘劍池在蘇州
入關齋記顏氏家廟碑
夔州勒禮碑
國子司業顏允南碑
濠州刺史顏元孫碑
杭州刺史顏允南碑
涇原節度使馬璘先廟碑俱在西安府

張宏靖字元理蒲州人
中楷祭唐叔文在太原府

書訣

五三
五四

右丞相朱文貞公碑在廣平府
玄靜先生李含光碑在茅山
工部尚書臧懷恪碑在耀州
湖州放生池碑
射堂記在湖州
魏夫人上升記在撫州
麻姑仙壇記大字磨崖刻于建昌府其小字
乃佛印書黃山谷辯之甚明
鮮于氏離堆記在閬州
中楷吉州廬山題名米元章稱其清秀有褚
法者
叔疏拙帖宜和書譜楊漢公翻刻在湖州細註
拘整無韻註勝干祿
顏海遠道士詩并和篇在蘇州
虎邱清遠道士詩并和篇在蘇州
李太白寶像贊在南京靈谷寺
襄陽寂上人五言詩在西安府
元次山墓誌在洛陽

書訣

刑部尚書誥顏元孫誥顏惟貞誥
殷夫人誥顏紹南誥俱宣和書譜
朱巨川誥停雲館失眞
徐浩字季海越州人官至太子少師天寶至德中世五十餘種幸得勁整而肥濁多俗氣碑帖傳聞以書得雖可取三種而已
李邕字泰和江都人官至汲州刺史
蘇靈芝武功人雍州人官至汝州刺史
陸中書令宴小洞庭序
陸謚曰宣公
小楷賀蘭敬嘉禾人官至兵部侍郎同平章事
韓滉字太冲太原人官至中書令晉國公
裴休字公美孟州濟源人官至太尉
中楷洪福寺彌勒佛像碑時稱金字碑

小楷中侍御史韋翊墓誌
中楷定慧禪師傳法碑在西安府
敕大字寂禪寺題在襄陽府

柳公綽字子寬京兆人官至嶺南道節度使
楷中楷紫陽觀碑米元章謂勝誠懸則過譽耳
諸葛武侯祠堂碑
南海廟碑

柳公權字誠懸公綽之弟官至少師書宗歐張
法得于褚歐米元章謂南海廟碑結體險怪而骨力清勁無愧本伯高米雖心經拾擊乃好奇偏僻之見非公論也
小楷心經尊勝陀羅尼經
元章過爲推尊
諸作經章文度人經
消災經
將作監墓誌
太尉王播墓誌在耀州
太淸宮鐘銘在西安府
中楷易賦記絕交書陰符經序
商於新驛記柳尊師墓誌

書跋

蘇文忠公書金剛經跋
小楷宋章宗書昭陵六駿贊墨蹟跋
大篆石鼓文音訓跋
練公墓誌跋
中楷宋高宗書徽宗文集序跋
小楷宋宗室令畤書米元章墓誌銘跋
中楷米元章書章文貞公告身跋
元章書歐陽率更九成宮醴泉銘跋
跋米元章臨爭座位帖
小楷米元章書翰林院記跋
跋趙文敏公書歸去來辭
跋趙文敏公書前後赤壁賦
中楷趙文敏公書酒德頌跋
大楷宋克書陶靖節歸去來辭跋
小楷宋克書南華真經內篇跋

書跋

裴休宋公美孟州濟源人官至太揭
中散大夫陝西兵部都郎金紫卿
華影字大卿太原人官至中青令晉國公
型贊字正巍宣蘭夫人墓誌
薛稷字嘉天寶人官至吏部侍郎同平章事
李合此寅安八某山故士顯逝立轉未至
心肆中書令出工詵不空時尚書侯公隱卿
貫林右中書令八萁山故士顯逝立轉未至
閒心書十餘年顧石邪而顧曰三蘇公詩
世正川李鍾繇范本經文隱卿
余拓宇未宜川韓幹雲蕭夫夏
姐夫人諸陵宜師舊諸頁貞賢
朱唬夫人諸南諸其宜師舊諸貞諸
朱唬夫人諸南諸其宜師舊諸貞諸

書訣

臨淮普光王寺主碑
大楷覺禪師塔銘在贛州府
邠寧節度使贈刑部尚書符璘碑
西安府皇帝巡幸左神策軍紀聖德碑在
華山廟等慈寺燈記
西魏平博石州記觀音院記
守江西李觀察使吳天觀記
李李晟觀音院記砥柱銘
贈太子太保李植碑贈左僕射何進滔德政碑
山南西道節度使王聽碑檢校吏部尚書東都留
吏部尚書高元裕碑平章事王播神道碑
西京留守唐兼太傅王智興碑
檢校戶部尚書兼太傅高重碑在河南
府公碑宣武軍節度使兼太子賓客高重碑在河南
興元碑在河南府檢校吏部尚書贈太師崔

陸碑檢校金部郎中崔稹碑散騎常侍
致仕薛萃碑
司徒致仕薛元超碑
檢校金部郎中贈太尉羅公碑
淄居王傳劉公碑
起南節度使崔從碑
復東林寺碑淮南監軍韋元素碑
大河南監軍端甫碑
大達法師碑在南昌府
涅槃和尚題升玄先生劉從政碑
大字清國寺玄祕大師塔銘
靈巖寺缺河東聞喜人官至刑部郎中
裴璘字榮題空寂寺題
贈吏部尚書李公碑
中楷太子賓客呂元膺碑
左散騎常侍盧瓊致仕
歙州刺史李眾碑

書訣

寶子碑小楷字友封庫之弟官至祕書少監
寶庠字胃卿京兆人官至昇州刺史
薛萃贈修家廟碑
趙公拜墓碑俱在河南
寧武節度大使贈司徒韓充碑

羊士諤小楷心經泰山人官至資州刺史
張從申中楷字山人官至長州缺州
蕭祐中楷平泉草木記延陵季子廟記
吳筠字貞節華陰人隱居倚常山
中楷天台山天柱宮碑
顏顗中楷字缺魯公之子傳其家學
顏中楷字祠新松記湖南東西川鹽鐵青苗
陳府君碑
右羽林儙都統普寧郡王贈太子太保

王元宗租庸等使殿中侍御史虢州刺史嚴公碑
李德裕小楷茅山紫陽觀王先生碑
中楷字文饒趙郡人官至太尉衛國公
柳宗元中楷字子厚河東人官至柳州刺史書似魏
韓愈中楷南嶽廟陀和尚碑 愚溪詩序
伯元字退之南陽人官至吏部尚書追封昌黎
諡曰文書似顏魯公
中楷送李愿歸盤谷序 華嶽題名
送孟東野序 嵩山天封觀題名
石洪中楷總悟上人林下集序 惠林寺題名
牛僧孺中楷鄆州貉堂序
樊宗師中楷紹述南陽人官至協律郎書學顏魯
公中楷絳守居園池記 大楷錦江樓詩

文苑
任
華 中牟尉名儒士入朝林下東渚
任
中散宗義東漢京華灉鄗名
華嵩山天性賜儒名
華 中散字孟凱盤谷
韓
愈 中散字退之昌黎人入朝尚書郎致仕昌黎
中散南嶽別味隱結
李
中散字元賓河東人入宮至附附陳史書郎舉
王
元宗小散字文山新鉞贊皇王敏生莘
麻闌菜其中散南史陳史選公卿

蕭
中散古所林讖滂孺普寧陳王飲太子太保
吳 刺字員阿華剡人贅國尚崇山
康 中散字天台山天地宮官
慮 中散字烖魯公之子專其家學
中散申平京草木岐人致刺奉午廁話
羊
生散小泰山
實軍字文性之東宮之吳州陳史
賣小散四郡言圖文
實草字官敵京米人宮至吳陣陳史
寳南院館京大史韓敕后封韓公卿

白居易字樂天京兆人官至少傅刑部尚書贈右僕射諡曰文
　中楷遊王屋山詩　遊濟源詩
元稹字微之河南人官至尚書右丞
　中楷修桐柏觀碑
吳通微桐柏觀碑
　小楷度人經
吳通微通元之弟
　中楷大聖舍利寶塔銘在鳳翔府
沈傳師字永言
　中楷羅池廟碑　黃陵廟碑
徐放
　中楷衢州徐偃王碑
陳讓

孟簡字載道德州人官至浙東觀察使
　小楷六賦
劉禹錫字夢得中山人官至太子賓客
　中楷丞相崔羣碑　令狐楚先廟碑
羅讓
　中楷南海神廟碑
皇甫湜字持正
　中楷襄州新學記在襄陽府
鄭餘慶
　中楷書涪溪詩
鄭絪
　中楷左常侍路君表
李紳字公垂
　中楷百化禪師銘
盧肇
　中楷四望亭記
歐陽詹字行周
　中楷定州文宣廟碑
王仲舒
　小楷左饒衢將軍馬寔墓誌
李翺字習之
　中楷光福寺塔題

卷一

李膺字元禮潁川襄城人為司隸校尉
王中郎光臨卒諡鬩
周忠字嘉謀
小范字永弘
盧毓字子家范陽人文宣皇帝
畫贊　中皆四至平后
懷縣　中皆百石孫福翰
李郃字公直
漢鴻　中皆立嘗岑器馬表
樊毅　中皆青笥翰
皇甫長字武王中皆褒城徐學石立褒陽城
彙藏　中皆南海新寧翰

東萊　中皆酒丘余鳳國王翰
翁姊　中皆蘇陵實翰　黃閣鳳翰
於劇鯛字不音
　中皆大堡舍珠寶石翰立鳳陵保
吳毀鄭敦元兄文
小敬史人寋
見西元斌吠人宜舍人書學余斡文
　中皆科珠肚購翰
示藏字殘元阿南人宜企尚書古丞
古樂恨籠田文王風山結嶺封爾結
白呂思字樂天京北人宜至少禹浙陪尚書觀
　中皆丞肚害翰　合永垂教夫驢翰
隆再醫字蕘棋中山人宜至太午窮客
小除六頭
玉鱧字煉歡齋州人宜至癸束賭察使

小楷太常博士李千墓誌
韋縱
中楷臨池靈慶公神祠記
刺史崔綜遺愛碑
張祐字承吉清河人
中楷左史洞述
賈島字浪仙范陽人官至長沙簿
中楷樂公修紫極宮記
蓋巨源
小楷六譯金剛經
李商隱字義山懷州人官至吏部員外郎
中楷太倉箴
許渾字用晦丹陽人官至監察御史
小楷近體詩百首
吳融字子華山陰人官至右補闕
中楷贈晉光草書歌
李磎字景望江鄉人官至太子少師贈司徒
中楷送晉光詩

書訣

陸展字文粹嘉興人
小楷贈晉光草歌書
韋覃
中楷武邱山序
崔棹
中楷襄州文宣王廟記
崔倚
中楷百家巖寺碑
僕陽興
小楷歸藏初經
蕭邁字得聖蘭陵人
中楷景公帖
陸希聲字口口吳人官至左僕射
中楷贈晉光詩
楊鉅
中楷送晉光詩
崔遠博陵人官至左僕射
中楷送晉光詩

蓑笠

中散韻晉光祿勳
卻泉字文祭嘉興人
韓嘗小箱韻晉光草檄書
中散病阿山民
中散襄州文宣王廟碑
小箱龍藏寺碑
中散百家巒考軒
蘭草
中散刻晉蘭亭人
小箱昌聖蘭亭八
蕭敷宇卦聖蘭亭人
中散弊景公神
趙希鵠字口口吳人官至左朝散
中散韻晉光褚
蕭敷對韻人官至左朝散
中散蕭敷晉光褚

蓋日惠
小箱六鞍金銅鈴
李商劉宇蓬山夔州人官至監察御史
中散太倉簽
若軍宇呂御凡閩八官至吉蘇閣
小散改臨誥首
吳蝠宇千華山鄒人官至吉蘇閣
中散韻晉光草書艘
本築字景莖亭鄉人官至太子少傅韻后跋
蓋曰惠
中散樂公刻棻蘇宜信
賈昌宇原山萊閩人官至員少鄉
鄭浩宇承古尚人
中散央崩書毀軒
草樸中散韻此電慶公軾廉信
小箱太榮軒士李千墓誌

詹鸞
　小楷唐韻
吳采鸞進士文蕭之妻
　小楷唐韻
高氏房璘之妻
　太谷縣令安廷堅美政頌在太原府
范的
　中楷太白禪師塔銘在鄞縣阿育王寺
胡霈然
　大字七祖堂
張顥吳人官至左司郎中
　中楷贈晉光詩
鈕約
　小楷三教經
杜光庭括蒼人道士
　中楷光庭草詩
梁元一
　小楷太上內景神經

胡齊已益陽西山之沙門也
　中楷長生粥記
釋雲軒
　中楷東林寺白氏文集記
釋曇休
　小楷金剛經
釋湛然書學鍾元常
　中楷衡獄碑
盛唐去晉不遠諸名家書典型具在至若萃
更小楷千文虞茶公碑淳古清逸優入神品
恐二王亦未辨此褚薛以來尤在其下學者
必由此而進于魏晉乃為捷徑中唐筆法過
剛晚唐衰弱者眾然猶未墜俗姑錄平生所
見以資博識非謂當盡學之也

五代人書
錢鏐字具美臨安人唐昭宗時為都指揮使
後自稱吳越皇帝諡武肅廟號烈祖書宗率
更
　中楷貢柬帖

藝文

中䜟貢棄帖
東
中䜟北嶽草稿
林光朝與人敦士
小䜟三券
中䜟晉普米芾
椽體吳人官至本后頓中
大宅小脈堂
陸𤥸然
中䜟太白韓栢菩錄在蓬㮈門查王者
故
太谷縣令艾球彈美妃鵞在太恩床
高丸瓦橘之妻
小䜟患書賠
吳宋鷟歟士文蕭之犠
小䜟萬賺
陸詵鸞

玉外人書
中醫貢棄帖
更發廢宅具美韻交人書品宗都寫待皆惟
梁元一

小䜟太王內景神辟

書訣

薛貽矩 河東人唐末御史大夫失節為溫僕射
中楷贈瞽光序

虞汝弼 官至祠部郎中贈兵部尚書
中楷贈瞽光序

豆盧革 唐莊宗天水人官至太子少師楷法清
中楷唐支公大德帖

王仁裕 字德章用為左丞相
小楷浮洲縣鐘銘在饒州

方廷珪 送張禹偁詩
中楷吳道士

呂子元
中楷靈寶院記

楊邠 魏州寇氏人漢中書侍郎同平章事書有
小楷格

唐元宗李璟字伯玉都金陵楷法勻穩
小楷清潭帖

李鎬 奏狀
小楷邊鎬奏狀

江南後主李煜字重元宗長子降宋封吳王
宋太宗酖殺之書師薛稷得柳誠懸撥鐙法
小楷心經智藏禪師真贊

楊元鼎 官南唐兵部郎中
中楷茅山紫陽觀碑

林罕 蜀國子博士
小楷說文字源偏傍小說二十卷石刻在成
都府學

張德釗 官至簡州平泉令
孫逢吉 官至祕書郎
張紹文 官至祕書郎
周德貞 官至校書郎
孫朋吉 官事蜀主孟昶書學牽更承興王知敬
五人俱
薛稷得其體
小楷石經周易 石經尚書 石經毛詩
石經周禮 石經儀禮 石經春秋左傳
石經論語 石經孝經 石經爾雅

宋人書

徽宗道君皇帝趙佶改元六曰建中靖國曰崇寧曰大觀曰政和曰重和曰宣和其二十五年降金卒于五國城書學薛稷號瘦金體
小楷道德經陰符經度人經
消災護命經黃庭內景經元祐姦黨記
大觀聖作之碑
牡丹賦觀鶴詩畫
王著字知微京兆人官至殿中侍御史書欲學
中正字德元益州華陽人官至屯田郎中書
晉唐之法
句中正字德元益州華陽人官至屯田郎中書
晉唐之法

書訣

小楷五鳳樓書
中楷千文
王曾字孝先青州益都人官至左僕射沂國公
諡文正書宗晉唐
小楷丁謂疏
范仲淹字希文
小楷道服贊
事楚國公諡文正書有晉唐風骨
韓琦字稚圭相州安陽人官至太師左僕射封
魏國公諡忠獻書學顏魯公
中楷閱古堂記
米綬字公垂趙州人官至參知政事諡宣獻書
小學晉唐
蔡襄字君謨興化人官至端明殿學士諡忠惠書
中楷干文
得王子敬筆意而大字兼虞顏之法中楷小

郭忠恕字恕先雒陽人世宗時為國子博士
小楷陰符經
釋夢英南岳人與郭忠恕同時正書學柳圓勁
可喜篆則俗甚不可因彼而廢此也
中楷石經禮記

書訣

楷窘于法度而乏風韻
大字崟橋記在延平府
至喜亭在岐州
中楷真州東園記此碑以顏筆作褚體刻手
精工不墮俗氣非畫錦堂記荔支譜有美堂
記之比也

劉做字原父清江人官至侍講書亦出于魯公
小楷慶歷聖得大令之趣遠勝茶詩

歐陽修字永叔廬陵人官至少師觀文殿大學
士充國公諡文忠書宗顏柳而有自然之勢
中楷朋黨論 秋水論
集古錄目錄序 上范司諫書
小楷集古錄跋

張維蜀人
中楷瀧岡阡表

石延年字曼卿幽州人官至太子中允祕閣校
中楷鄭州開元寺新塔銘

理書學顏魯公而長于題署餘則濁俗蓋師
東方朔贊故也

王子韶字聖美浙右人官至祕書少監書得褚
大字大雄寶殿在泗州龜山寺

劉顏之法
中楷杜衍詩

朱敏求字次道宣獻公之子官至龍圖閣直學
士楷法溫厚俊逸
大字閩人與蔡端明同時書有筆尾存筋之法
大字萬安橋在海石上徑三尺許

孫思皓
中楷左僕射沂國王文正公神道碑
太師侍中衛王韓忠獻公神道碑
太子少師祁國杜正獻公神道碑
左僕射韓國富文忠公神道碑
中楷右僕射張文定公神道碑
御史中丞贈司空太尉孔忠憲公神道碑
右僕射贈太尉中書令李文靖公神道碑

書訣

工部尚書樞密直學士張忠定公神道碑
蘇軾字子瞻後更和仲眉山人號東坡居士官
至翰林學士贈太師諡文忠早年學徐浩書
首廢懸腕之法以肉襯紙甚有俗氣中年學
顏魯公晚學王簡穆乃入能品然楷法傳世
可取者三種而已
中楷大學上清儲祥宮碑
十五世祖范仁純仁碑
豐遷丹陽韓稷字閎休之後王之父自岐
悼諡明州刺史遂為鄞人贈禮部尚書追封
縮雲郡開國侯諡敏得楷法於蔡端明變
其拘寠優人大令講義
小楷孟子講義
錢易字希白臨安人鏐之六世孫也官至左司
郎中翰林學士
趙允寧字德之宋宗室書學虞永興

李時雍字致堯成都人官至殿中丞
大字跨鼇
文同字與可梓潼人官至太常博士常墨寫盤
小楷圖錄韓文于上甚有生氣
李公麟字伯時舒州人號龍眠居士官至御史
檢法
黃庭堅字魯直分寧人號山谷老人
小楷洛神賦
中楷伯夷叔齊碑
米芾字元章襄陽人號海岳外史官至知無為
軍初學蕭誠書進于褚河南至大令
小楷千文進呈書學事件周官
薛紹彭字道祖河東人官至祕閣修撰書宗二
王中楷上清儲祥宮碑
黃庭經崇國公墓誌
小楷心經陰符經天衣禪師第二碑

素跋

米小篆小草師鍾繇小草書學東坡八官至中書舍人天文方經策第二卓然崇寧諡墓志

米芾字元章襄陽人數呈書學車駕問官至書畫學博士禮部員外郎南宮大令

黃庭堅字魯直洪州分寧人治平四年進士官至吏部員外郎

黃寔望之燕山谷老人

李公麟字伯時

文同字與可梓潼人進士官至太常博士尚書屯田郎中

李谷圖凝韓轉

李都尉字延嗣宗太宗朝人官至大常寺少卿馬盤

文中舒字干文

歐公字永叔之宋宗室曹澤漢水與

大字夷忠賦

飯中師林學士

發長字希白

十二其說查大合

小篆附雲開國六品至干華為篆其始未明元蔡京蔡卞為之兵

正豐諸弟問東吳闕雲中退八二集中逐問之國文王之曰文

大諫士時除稱官中蘇轍字子由文潞公當作夙

中書少師獻王之王文肅公

首關部之忠與長正錢品純粹一家古谷堂老

至棣穂太忠二谷甫早卒

學士豐安文忠東忠早享翰林學士

太原林正勘府太師忠東忠早享

華林字止叔太師中國史晉陽侯山八鄭東忠房早享

工部尚書敕直學士東忠家公彰道師

錢思孜父臨安人官至翰林學士書學歐陽率更

許宋字師正吳興人書師鍾繇
小楷黃庭內景經　黃庭外景經
小楷臨戎路表

唐詢字彥猷錢塘人官至右諫議大夫得率更
小楷法

劉次莊字中叜缺　人官至御史書師王大令
小楷河南

潘師旦字缺
小楷戲魚堂記

安宜之缺
小楷臨宣示表

釋了元號佛印元祐間高僧與蘇黃相善書似
顏魯公
小楷裹素草歌

蔡京字元長興化人官至太師奸惡亡宋貶死
書中字晉人千文

陳景元字太虛號碧虛子南城道士學右軍
更小字陶隱居傳　高士傳

蒲雲相鶴經　陳諻墓誌　樂毅傳

釋法小楷綿竹經　道德經
小楷華嚴經　楞嚴經　維摩經大悲

釋圓覺經　金剛經　普賢行法經
經小楷佛頂尊勝經　延壽經　仁王經

王古小楷崇禧觀碑

宋高宗趙構徽宗第九子初封康王女真入汴
自立于建康遷都臨安用秦檜降金受金冊
封纂位二十六年改元二日建炎日紹興學

[Classical Chinese text, page too low-resolution and rotated for reliable OCR]

書訣

山谷元章書晚欲學晉而有俗氣
小楷黃庭經
宋孝宗趙昚秀王之子高宗立以為嗣在位二
十六年改元三日隆興日乾道日淳熙
中楷武經窪鑑序
大字誠齋賜楊萬里
岳飛字鵬舉湯陰人官至少保封鄂王謚忠武
小楷請北伐復繼疏
胡銓字邦衡
小楷論秦檜王倫封事
楊無咎字補之清江人避秦檜不仕書師牽更
小楷題湯示雅墨梅柳梢青詞
畢瓦史字少董
小楷螢火賦　大鵬賦　毛穎傳
吳說字傅朋錢塘人官至知信州
大字九里松

樓鑰字大防鄞縣人隆興初進士
大字大學
吳琚字居父汴人官至進安節度使謚獻惠書
宗米元章
大字米元章
胡世將字承公常州晉陵人官至端明殿學士
王安中字履道□□人號初寮書法清俊
中楷砥柱銘
蔣粲字宣卿□□人官至戶部侍郎敷文閣待
制書得古人風韻尤長于大字
小楷
大字
單煒字炳文沅陵人號定齋字畫清勁
小楷
張孝祥字安國歷陽烏江人號于湖官至顯謨
殿直學士

書訣

小楷廷對策
大字
王野字子文金華人官至樞密院直學士書宗
率更
中楷
小楷
曲端字正甫鎮戎人官至宣州觀察使諡壯愍
大字
作字奇偉
向子諲字伯恭臨江人號蘆林官至戶部侍郎
中楷涪翁亭記
王利用字賓王夔州人
小楷大雅
周必大字子充廬陵人官至少傅封濟國公
小楷
張郎之字溫夫于湖之姪官至直祕閣書學米
元章而變以奇勁有春花秋水之勢

小楷金剛經 法華經 度人經 清淨經
中楷
大字妙莊藏海
劉震孫字長卿中州人號湖齋書有位置
大字
朱熹字元晦新安人號晦翁官至煥章閣待制
坐匱喪赴召被論除名門人史彌遠當國奏
行其書追贈太師徽國公諡曰文書學張樗
寮大字可取
大字明倫堂親筆在鄞縣學餘皆傳摹失真
克己復禮居敬行簡詩禮傳家
文章華國鳳興夜寐 與造物遊
上帝臨汝無貳爾心
朱敦儒字希貞
小楷樂毅論 缺人書師顏魯公亦晦翁所稱
劉銛字共久缺人書 上燕惠王書宗晉晦翁稱之
張栻字敬夫廣漢人號南軒

(이 페이지는 해상도가 낮고 판독이 어려워 정확한 전사가 불가능합니다.)

大字城南書院

呂祖謙字伯恭東萊人
小楷飲酒記

黃幹字直卿
小楷

姜夔字堯章鄱陽人號白石書宗王右軍趙孟頫師之
小楷

曹士晃字端可昌國軍人書宗王右軍
小楷樂毅論

周頌盆公之後
大字

曾宏父
小楷蘭亭事跡

黃中字鈌人官至國史院編修兼侍講
中楷白雲崇福觀記在茅山

文信公長于大字餘非所能
大字魁

遼金書

釋思齊杭州人學柳甚似
大字放生池碑

遼道宗耶律洪基書
大楷大昊天寺碑

遼末主耶律延禧
中楷五子之歌

金章宗完顏璟學徽宗瘦金書
中楷畫鷹歌

完顏彝小字陳尚和愛州人官至鎮南軍節度使蒙古入汴罵賊而死作毛牛細字類寒苦之士
小楷張中丞傳後序

王競字無競彰德人官至翰林學士工大字兩都宮殿題榜皆競所書時推第一

麻九疇字知幾易州人官至翰林應奉
大字

寒燈

徵金書
大字輟此燕長州人官至翰林恭奉
大字啟頌醇辣骨黨祖靑部非菜一
王榮字無競漳蒲人官至翰林學士工大字兩
小字黃中延藪詩文字
徵士
宗古人朴黑鶴而扑手中斷字藏寒苦
宗虎斂小字制尚家州人官至院南軍節度
金章中斷畫週
宗章中斷正軍進學蘭宗與金書
蘇末中斷主華武帝
徵斂宗唯書奏軒書
中斷大是天夫不可
輟大斂斑地軒書
思斋求州人學靜其迎

寒燈

大字輟
文吉公昌千大字制非祀書
中斷白雲崇靈騰詰古幸山
黃中字姓人官至因史部蔬集詩韻
小字蘭亭事起
曾宗父
周大字發公之發
小字圖公之發
曹士斑樂篇
小字吳鞍石昌園軍人書宗王古軍
美要字齋章隨閻人郡白古書宗王古軍龍古
邶纳山
黃第字直卿
小字源增酒诣
岳大字蘇字的恭東來人
大字姑南清齊

元人書

張殼字伯英許州臨穎人官至河南路轉運使書學顏魯公
中楷
趙渢字文孺東平人號黃山官至禮部郎中學魯公書
中楷
張天錫字君用河中人號錦溪官至樞密直學士學柳少師書
中楷大字
胡長孺字汲中金華人號石塘官至寧海縣主簿書師鍾元常得其骨力
小楷臨書師鍾元常宣行表 憂虞帖
薛漢字宗海德清人官至國子助教書師率更
小楷千文
中楷臨虞恭公碑
薛植字子立宗海子得家學

書訣

小楷臨周羅睺墓誌
中楷臨薦福寺碑
宣昭字伯銅漢東人書學牽更姚辯誌得其法
小楷待漏院記　畫錦堂記
曹永字世長松江人書學鍾元常
小楷臨戎路表
衛德辰字立中華亭人書學率更
小楷臨化度寺塔銘
仇遠字仁近錢塘人號山村書學率更
小楷
傅若金字汝礪新喻人
小楷七室孫蕙蘭墓誌
趙孟頫字子昂吳興人宋宗室降于蒙古官至集賢殿學士承旨魏國公諡文敏書宗二王
而于大令尤近
小楷靈寶度人經　袁清容跋　七觀同上道
德經洞玄經清淨經定觀經玉皇
心印經消災護命經黃庭內景經黃

無法準確識別

書訣

庭外景經 玄元十子贊 華嚴經 法華
經 鐵佛寺鐘銘 臨右軍黃庭經
樂毅論 東方朔畫像贊
臨洛神賦真蹟九行
臨洛神賦十三行
臨修內司洛神賦
臨太清樓洛神賦半篇
臨鍾紹京黃庭經全文
臨楊曦黃庭內景經
劉將軍墓誌 鮮于伯機壙誌 鄒將仕墓誌
馬蹄賦 停雲館刻 桃花賦
千文 中楷臨褚河南千文田頁卿刻
金丹四百字 丹陽公言子游祠堂記
臨孟法師碑 金剛經 蓮經
善人焦君墓碣銘 湖州鈇錯盤龍碑
大楷千文 蜀府石刻字徑一尺
大字碧瀾堂 在四明驛
方丈在湖州慈感寺妙心 在杭州洗布園

趙雍字仲穆子昂子官至集賢待制書得家學
風骨過之
小楷先考魏文敏公墓誌 松雪齋集
吳澂字幼青槃經地藏經 魏文敏公神道碑
中楷字幼清槃經地藏經 魏文敏公神道碑
學士贈知政事諡文正其書全用篆法而
武亦然
結體加方蓋程邈古隷之遺也周伯溫楊子
中楷記纂言序
周伯琦字伯溫鄱陽人官至浙江行省左丞書
中學六書統序
楊桓字武子魯郡人官至祕書少監
中楷永而用古隷
周仁榮字本心天台人官至翰林待制書學率
更六書統序
小楷
中楷

書訣

趙孟頫字子俊
　小楷
趙孟頫
　中楷
趙雍字仲光雍之兄不仕蒙古猶知孝義書學
　小楷
趙奕字仲光雍之兄不仕蒙古猶知孝義書學
　中楷
趙父而未熟
　小楷
趙鳳字允文雍之子書學父祖而骨力不逮
　中楷
史彌字君佐眞定人號紫微老人官至江西行
　小楷
省平章政事鄂國公書師晉人
　中楷
大字楷

揭傒斯字曼碩豫章人官至翰林侍講學士諡
文安書學晉唐
　小楷
天馬歌
袁桷字伯長四明人號清容官至翰林侍講
　小楷
士諡文清書宗晉人
七政跋度人經
中楷
黃溍字晉卿義烏人官至翰林侍講學士諡文
獻書師褚薛
　小楷
畏齋程先生墓誌
杜本字元功京兆人號清碧徵待詔不就書宗
中楷
貞節堂銘
王歐全其八法
　小楷
潭帖題跋
張翥字仲舉晉寧人號蛻庵官至翰林學士書
鍾繇而多骨力
　小楷
嶷嶷字子山康里人官至中書平章事諡文忠

蘇洵

蘇氏族譜，蘇氏之先出於高陽，而蘇氏出焉...

(此页为古籍影印件，文字模糊且似倒置，难以准确辨认全部内容)

書訣

葉恆字敬常慈溪人官鄞令諡曰仁功侯書學褚薛最精
小楷借船圖詩序
吳萊字立夫金華人隱居不仕人稱之曰淵穎
先生書師右軍
陳繹曾字伯敷吳興人官至翰林侍講學士書
小楷二王
段天祐字吉甫汴人官至浙江儒學提舉書宗
小楷二王
蘇天爵字伯循眞定人官至浙江行省參知政
事書學趙子昂

書師虞永興
小楷
四四字子淵子山之弟書學顏魯公
小楷朱宜吉氏墓誌
中楷
胡盆字弓士鄱陽人官至參知政事書學趙
小楷
袁裒字德平四明人書學二王
中楷
鄭瑛字彥瑛書學趙
小楷
朱振字艮玉鄱陽人書學趙
小楷
鄔進禮字行義武陵人書學趙
小楷
章弼字共辰松江人書學趙
中楷
范鈌字守中黃巖人書學趙
中楷
倪灝字子京

篆刻

袁良字卿平陽人官至汝南太守書學鼓
　小篆
賈逵字景伯扶風人官至侍中書學二王
　中篆
陳遵字孟公杜陵人官至河南太守書學鼓
　小篆
朱誕字元美江夏人書學鼓刻
　小篆
鳴鵠字元美江夏人書學鼓刻
　小篆
章嵩字共靈冷人書學鼓
　小篆
故松字安中黃巖人書學鼓
　中篆

隼書學鼓午京
瀘天爾字伯誦真宝人官至游江行省參知政
　二王
小篆
焚天祔字吉甫朴人官至游江儒學提舉書宗
　小篆
東劉會字伯懸吳興人官至緯林待講學士書
　小篆
吳萊字立夫金華人劉居不出入蘇之曰歐陽
　小篆　圖韓帛
葉賁字趙常懸寥人官至懷台縣曰丁弗榮書學
　中篆
囚水字午醉宋宜人吉丹墓誌
　小篆　夏永興

書訣

鮮于樞字伯機漁陽人官至太常寺典簿小字
學鍾繇
小楷琴心文
中楷千文
王都中字元瑜平江人官至河南行省參知政
事謚文獻
大字
王士熙字繼學東平人官至江東廉訪使其書
清勁完整
中楷
王點字繼志繼學之弟官至雲南廉訪副使
大字

程鉅夫字文海廣平人
承旨楚國公謚文憲
大字

龍雲從字子高
中楷

小楷出師表

牛麟字伯祥太原人
大字
趙鳳儀字瑞卿汴人號怡齋官至京畿都漕運
使
大字
邊定隴西人
小楷
倪瓚字元鎮無錫人號雲林初師張雨隱茅山
後歸養終身不娶書學戎路表
小楷
衛仁近字叔剛德仁姪書學黃庭經
小楷
李敏中字好古
大字
陳達字元達永嘉人官至太子贊善書師二王
小楷
饒介字介之
小楷

(本页为古籍扫描件，文字漫漶，难以完整准确辨识)

書訣

小楷
貢師泰甫宣城人官至戶部尚書書宗虞褚

中楷
廉希貞字薊林畏吾人書師虞柳

大楷
薩都剌字天錫回紇人官至淮西廉訪司經歷書宗晉唐

小楷
張翼字翔甫橋李人書宗晉唐

中楷
中楷龍門諫院題名記

大楷
阿尼哥蒙古人號西軒官至大司徒

大楷
道童蒙古人號石巖官至江西行省平章政事

脫脫蒙古人官至中書右丞相

大字
沙剌尼字惟中蒙古人官至中書大夫

大字
別兒怯不花蒙古人官至中書右丞

大字
普花帖木耳字兼善蒙古人官至江南行臺御史大夫

大字
達識帖木兒字九成康里人官至太尉

大字
慶童字正臣康里人官至丞相

大字
那海字德卿蒙古人官至鎮江路鎮守萬戶

大字
張與材字國梁廣信人號紫微子三十八代天師

大字
祝士衍丹陽貴溪道士

進士濟民舉寶篆道士
大字
賈興琳字國朵寶齊人蒙古趙年三十八卒
大字
趙獻都木兒字知東里人官至太閤
大字
董童字五旦東里人官至丞相
大字
燕鐵穆爾蒙古人官至證王智燕字萬戶
大字
派藏卻木耳字兼普蒙古人官至證江南行臺御
史大夫
普顏木耳字兼普蒙古人官至中書古丞
大字
眼泉卻不苏蒙古人官至江南行臺御史
大字
必陳別字断中蒙古人官至中書大夫
大字

湖總葉古人官至中書古丞西
大字
賈童葉古人謁古護官至江西行省平章政事
大字
阿兒何葉古人謁西陣官至大同路
中謁鱒門藤答谊
思興字解南獻左人書宗晉昌
中謁
小謁
舊宗晉昌
葉謙陳字天懸回藤人官至斯西顯姑后餘闕
中謁
康齊真字藤林異善人書晤篤樹
小謁
貢騎泰字寨車宜藤人官至只陪尚書書宗賨

明人書

李普光字元暉大同人 號雪庵為沙門賜號玄
悟大師書宗蔡端明

大字
李普光字元暉大同人 號雪庵為沙門賜號玄

大字
李普國字大元河南芝田人普光法弟學其書

太祖高皇帝御書
大字第一山

宣宗皇帝御書
小楷

中楷重陽歌賜胡濙
大字

孝宗敬皇帝御書
中楷賜晉王墨書

周憲王
小楷東書堂法帖序 臨曹娥碑

晉王
黃庭內景經 蘭亭事蹟

書訣

劉基字伯溫青田人官至御史中丞諡文成
文成書學智永

宋濂字景濂金華人官至翰林學士承旨諡文
憲
小楷
中楷

王褘字子充義烏人官至翰林待制諡忠文
學黃晉卿
中楷

宋璲字仲珩諸體善集晉唐名家之大成自宋
元以來鮮有其比
小楷
中楷淵穎先生傳
中楷虎跑泉銘

詹同字文同歙人官至翰林學士書學二王
小楷

晉同字交同燎人官至翰林學士書學二王
　中書武部泉銘
　小書孫夫人碑
宋中書歐陽夫主碑
　元以來楷書其流
王紱字孟端號友石宋以來楷書名家之大夫自宗
　小書
　中書義皇人官至翰林谷侍籃忠文書
宋寶字景濂金華人官至翰林學士乘言籃文
　中書
　小書書學晉派
園基字向監字白田人官至侍史中丞楊惠卧籃
　小書載賓堂帖

晉王
　黃寫內景經蘭亭事賛
　小書東書堂法帖宋羅曹教軒
周憲王
　中書贈晉王墅書
幸宗英皇帝喇書
　大字
　中書重思堂閣陌教
宣宗皇帝喇書
　小書
　大字桀一山
李普岡宇大元阿南芥田人普光武臧學其書
　大字
李大柿書宗紊崇甲
　大宇
李普水宇元朝大同人報單實寫圖門題畫起

門人書
　大字

晉同宇交同燎人官至翰林學士書學二王
　中書武部泉銘
　小書孫夫人碑

書訣

詹希源字孟舉婺源人官至中書舍人大字兼
顏蔡之妙獨步當代中楷學歐者次之小楷
之學虞而挑拂稍變在楊孟載宋仲珩之下
大字奉天殿奉天門

東華門
舊內之門
承天門
左掖門　　　　西　　　　　　　　　五鳳樓
右掖門　　　　長安門　　　　　　　端門　　太廟
翰林院　　　　都察院　　刑部　　　　神宗武門
戶部　　　　　部　　　　　　　　　　洪武門
光祿寺　　　　太僕寺　　　　　　　　左順門
彝倫堂　　　　集賢殿　　　　　　　　右順門
尚寶司　　　　貫城　　　　　　　　　午門
會同館　　　　應天府　　　　　　　　神武門
　　　　　　　　　　　　　　　　　　吏部
神樂觀　　　　盧龍寺　　　　　　　　通政司　工部府
天街　　　　　報恩寺　　　　　　　　成賢街　鴻臚寺　大理寺　太常寺
雞鳴寺　　　　閱江樓　　　　　　　　朝天宮　城隍廟
聚寶門　　　　清涼寺　　　　　　　　大功坊　龍興寺
　　　　　　　憑虛閣　　　　　　　　英烈　　太醫院　國子監
長干里　　　　　　　　　　　　　　　朝天門　　　　　　　　太
　　　　　　　靈谷寺　觀心亭　　　　宏濟　　　　　　　　　鎮武堂

武功坊　錦衣衛　金吾衛　龍驤衛
虎賁衛

小楷
大楷千文木刻在寧國府
中楷太學碑學歐書

俞和字子和錢塘人其母寡居趙子昂私之而
生和遂昌趙氏教之書子昂死趙雍等分出
之乃以俞為氏號紫芝生子孫至今居杭業

醫
小楷

楊基字孟載自蜀遷吳
中楷耕漁軒記
小楷黃鶴生歌

高啓字季迪吳人號青邱官至戶部侍郎
中楷春草堂記

張羽字來儀吳人官至陝西左布政使
小楷

雜著

小科 基字孟興 黃榛自盡變果
中科 字黃榛自盡變果
小科 黃榛陣自盡變果
中科 春草堂店
高都字李密與人鄭青伺官至兵陪至
壽座字來萩果人宜至刻西主亦效黃

大字奉天樂陳左天大弥遇太廟午
大字奉天門 正大凰歸 太廟
東華門 左安門 右掖門 崇文門
正安門 右掖門
西華門 宣武門
薰內之門西
鋪瓦之門
光樂同向前刑寺左
尚寶同貴堂
會同館
天師府
案賀天街
貫珠天門
中殿工造幸
時寶工製
閱天學宮
懸劃后殿
太醫院
古門英然顏
大圉午盟宣
太常表

書訣

徐賁字幼文吳人官至山東左布政使
小楷
唐肅字處敬山陰人官至翰林應奉書學柳
小楷耕漁軒記
危素字太朴臨川人元翰林學士降明為侍讀
學士獲罪投江死書學虞永興
揭法小楷
揭樞字伯防曼碩子官至中書舍人
小楷
揭軌字平仲法子
小楷
揭雲字之德曼碩孫
小楷
杜環字叔循
中楷
胡布字子申
小楷

張信
小楷
宋克字仲溫華亭人官至鳳翔府同知書學鍾
中楷
繇勁清雅上太疏而下太密識者有壽星
之議蓋信袁昂之過也中楷行書俗甚小
書竹賦述誌
蘇伯衡字平仲
小楷
七姬誌
朱德潤字澤民崑山人書學趙子昂
小楷
陶煜字明允天台人書學李普光
小楷
陶宗暹字晉生煜之子書學歐陽率更
大字
小中楷

篆文

小篆
中篆字中監華亭人官至鳳閣舍人同成書學贊
宋
小篆字中監華亭人官至鳳閣舍人同成書學贊
東京
羅紹威字端己太原人太師下太尉諡者宣壽撰
之類蓋晉古籀由中篆衍書徐鉉其小篆
藏經
集韻
小篆
朱希演字平申
未詳聞字輔男嵩山人書學數午其
南宋
小篆字晉主盛之子午書學襲思午蔡
大字
國尉字毘介天台人書學李普米
小篆
中篆字午申
朝
小篆字午申
比市字午申
小篆
林題字求穌
小篆
酖雲字文濤翼宗
小篆
甚刺字平申晝午
小篆
劈米字自起曼飯午宜至中書舍人
學士慶數正刑書學專亦與
茂秦字太林朝川人元餘林與士翰問為封讀
小篆林探煎祥信
周蕭字毒妨山劉人官至餘林憲奉書學碩
小篆
徐賞字池文與人宜至山東式府交東

書訣

危懸字朝獻素之弟書師虞永興
小楷
吳沈字□□金華人官至翰林學士書學虞永
中楷端雅而不媚
張體字孟膚江陰人書學鍾繇
小楷贈袁庭玉序
汪廣洋字朝宗婺源人官至右丞相書學晉唐
小楷
胡廷鉉字公惠奉化人官至中書舍人書過詹
中楷孟舉皇陵碑
王叔明正書清勁與宋仲珩友善故似之
　　　　滁陽王廟碑

小楷
趙撝謙字古則餘姚人官至吉安府學教授書
學鍾繇多從古隸
小楷六書總論　諧聲論　假借論
轉注論
戴良字叔能天台人號九靈書學智永
小楷題何思敬畫
端木智字孝思南昌人官至翰林學士書宗二王
小楷
陳交束書師虞褚
小楷谷陽生傳
夏日孜字仲善吉安人書學顏魯公
中楷飲酒記
謝肅字原功上虞人官□□書宗二王
小楷
胡儼字若思南昌人號項庵官至國子祭酒書
類王叔明
解縉字大紳吉水人號交水官至交趾參議書
小楷與詹孟舉趙允交相似圓熟光潤而乏古趣

書始

興會郡諸舉贐於文昌當惠來子瑞時
翰替字夭鄉吉水人翰文來宜至參議書
小楷
暗蔡宅古思南昌人翰史南昌七卒西書
礦廉字泉女工實人宜至口書宗二王
中楷
夏日垓字中善吉文人書學頗曾公
小楷繳熔踏
小楷谷昌主書
東又東書碣賣辭
小楷
王
蔣木普字李思南昌人宜至翰林學士書宗二
小楷題阿思游書
蒙員字妹龍天台人蔣火靈書學普水
小楷

王欸郎五書盡經與宋中四文善來子八
翰替大鄉吉水人翰文普普普宜
小楷
聽王欸思
中諸皇趣軒
吉舉
時玨故字公惠奉宋人宜至中書舍人書學皆
孟齊羊宅睹宗葵總宗學王蘭軒
小楷
晏豐字孟青工鄭人書學動路
小譜颯喜崴王軒
吳於宅口口金華人宜至翰林學士書興永
中諧
奇壽字臨翷素文染書福費永興
轉牛論
小譜六書懸篆 喜趕譜 受害譜
學彰論多古品
飯晟蘇宅古昭交宗學替替替

書訣

小楷詔書
滕用衡正書學虞
中楷
錢伯行正書清勁與王叔明朱孟辯伯仲
小楷石鼓釋文并跋
朱孟辯尤長于正書
中楷
陳謙字伯謙天台人官至尚寶卿書學虞
小楷
陳睿字思可會稽人書學智永
中楷
葡靖字□□蘇州人官至中書舍人書宗晉唐
小楷
沈度字民則華亭人官至翰林學士書學詹孟
舉陳交柬而入法盡廢肥濁癡俗小字差可
觀亦少古意
小楷歸去來辭 聖主得賢臣頌
若節先生墓表
沈粲字□□度之弟官至太常少卿書學朱克
而得鍾體大非其兄可及
小楷蘇子卿別昆弟詩
解禎期字□□縉之子官至中書舍人書學趙
王合作者勝其父
小楷臨黃庭經
楊士奇名寓徹泰和人號東里官至少師諡文
貞書學二王
小楷夢奠帖跋
鄭賁字干之鄞人號榮陽外史官至四川提學
僉事書宗二王
小楷
曾棨字子啟吉水人號西墅官至禮部尚書諡
文昭書學鍾繇
小楷

（このページは判読困難のため、転写を省略）

書訣

先曾祖諱慶字文慶鄞人號簡庵官至河南右布政使書宗二王
小楷勑于謙南城易儲二罪疏
洪常字子經鄞人號石田官至兵部尚書書學
小楷虞永興
馮益字損之慈谿人官至兵部主事坐交結曹吉祥自盡書學子昂仲溫
中楷永明寺修佛殿碑

林環字□□莆田人官至禮部尚書諡文敏書
小楷宗王趙

陳敬宗字繼善慈谿人號澹庵官至國子祭酒書師虞趙朱克
小楷□□武陵人

段□□字□□武陵人

章珍字文重鄞人書學子昂朱克
小楷
袁忠徹字公達鄞人官至尚寶少卿書學詹孟
中楷
徐真字敬之鄞人書學鍾王歐虞子昂種逼
小楷奉
小楷臨力命表 樂毅論 黃庭經
洛神賦 中楷臨虞恭公碑
孔子廟堂碑 金丹四百字
李淳字□□長沙人號惕庵西崖之父贈少師
書學李光普
大字字法手稿
蔣廷暉字缺吳典人官至太常少卿學子昂題
扁可取餘俗無足觀
劉珏字□□蘇州人號完庵官至山西提學副
大字柳莊

妻族

真
　谷奉字英之漳人妻學齡主煙氣午昌蘇軾
小獸
　袁忠瑋字公教灌人官至贊少卿書學午昌蘇軾
章伋字文重灌人妻學午昌宋京

隆珪字□藉州人慧宗朝官至山西經學僉事
大字卿抹
漏面姐繪谷無呈聽
蕭武鄭字忠昊興八官至大常少卿學午昌懇
書學午米普
大字字扶平米
李卓字口靈以人禮器南嵐之公鹰之棉
小午字醴堂斡金氏四百字
谷帳韃中淵韶雯恭公斡
小獸勸七命妻樂婺衝黃幽鎽

中灌永問专刻制題斡
小獸
　歲盆字慰之恭錯人官至吳倍士葬交韻曹
　吉頻自秦書學午昌中監
黃常永興
　葉字午醴漢人穀石田官至吳倍尚書學
　小獸故午薰南越忠封二罘耗
赤远奭書宗二王
　袁曾師韓與字文奧濯人齡簡執官至民南古
小獸
林氦字口口南田人官至鬱倍向書鐘文換書
小獸
剌遷宗字燎善慈絛人戮諮執宜至民國午祭國
雙口口字口口佐刻人

書訣

李應禎字貞伯長洲人號范庵官至太僕少卿
小楷
中楷頑字千文
書學歐顏得君讚用筆之法

瞿祐字宗吉錢塘人書學子昂
中楷
小楷昌蒲歌
學趙

聶大年字 安福人官至杭州府學教授書
中楷
小楷

夏昶字仲昭崑山人官至太常少卿書學子昂
小楷

姜立綱字 永嘉人
小楷東坡三帖題跋
中楷蘇州府學記 姑蘇驛記

曹習古名樸衒字奉化人官至按察使書學子昂
小楷名樸衒字奉化人官至按察使書學子昂

周濂字文淵奉化人官至江西副使書學子昂
小楷

金琮字元玉南京人書學子昂
大字承流宣化 鎮武堂 彌教坊

左贊字□□□人官至浙江左布政書學蔣
中楷
廷暉端嚴不俗

孫淮字□□錢塘人書學子昂
小楷

先祖諱耘字用勤號西園封諭德書學子昂宋
克依洪武正韻一筆不苟
小楷亡弟二舍人墓誌

徐芳遠學鍾繇淳古俊逸世鮮知者徒以俗惡
八分掩之

余芾教學鼓鼙彰古發微卅餘歲殴書翰民俗篆
小楷丁策二舍人墓誌
克汲黄旌五期一筆不苟
求脈童誅字用藻潔西園桂篇蔬書學午昂
小楷
蔡襄字□□鈴轄人舊學午昂
小楷
金宗字元玉南京人舊學午昂
大字宋成宜山冀左堂
應樓花
小楷
古賁字□□□人宜至工正本政舊學蘇
小楷
周彙字文熊奉山人宜至古西陽舊學午昂
小楷
曹暨古名業舉奉山人宜至發察吏舊學午昂
小楷

單顥字宗告發獻人舊學午昂
中楷
小楷昌蕪梅
聶大平字
學跋
小楷
金峯
夏叹字仲田泉山人宜至大學少蔗舊學午昂
小楷東英三部顯祖
美立麻字　辰嘉人
中楷蘇州宋學臨
小楷
書學週顧跡告葉用人製梗
李鞠顧字貞台具州人製梗宜本至大梨少卿
小楷千文
東書學路示

書訣

小楷前出師表後出師表歸去來辭
原道佛骨表盤谷序西銘東銘
定性書義田記我箴不自棄文

李西崖名東陽字賓之長沙人官至少師早年
中書學于昂中年以後學魯公
中楷體清敏公遺事後序

都穆字元敬吳人號南濠官至太僕少卿書學
中楷圖繪要略序
小楷更用古隸

詹僖字法手稿後序
小楷無足取

祝允明
書臨樂毅論東方朔畫像
小楷宗二王希哲吳人號枝山官至應天府通判
中楷二王

先考諱熙字原學官翰林學士贈禮部侍郎諡
文毅早承家學學子昂書後從西崖更顏體
小楷對策二元祐幸學詩
璧字徵明長洲人稱為衡山先生官至翰林
學士書學二王歐虞褚趙清麗古雅集名家
之長兼時體亦因獵較而正祭器者具大革沈
姜立綱頗習蓋以來無比筆也五季之後因書譜
敕之書開元向整然八法完具

生第一文僕孺人墓誌銘絕似黃庭
小楷次于文賦亦得河南度人之法
文璧刻在陸公洲家與河南陰符度人接武
之刻德經髯子昂而古意過之刻在莆田柯氏

山家小石莊記有鍾法刻在
千文極者次于文賦似趙字
南京此本字如石莊銘

唐寅字伯虎吳人號六如居士南京解元
大字練塘顧公墓誌銘
原字刑部尚書東橋顧公墓誌銘

書訣

釋缺字缺松江人書學宋克

張賓字缺鄞人樗寮之後官至德府工正書學其祖而參以顏蔡正鋒能時出之雄偉蕭瀝而不俗
大字
小楷

陸深字子淵上海人號儼山官至詹事諡文裕
書宗二王
小楷

景前溪學柳書而稍變平易其自得處時人罕及
小楷
中楷

張欽字□□□人官御史直聲著聞官至左布政書能徑丈骨氣端偉
大字

楊與才字叔成廣西人官至南京京畿道御史書相伯仲
中楷
大字

段金字子辛武進人官至戶部主事
大字武勇忠孝
小楷

葉應驄字肅卿鄞人號三岡官至吉安知府書
中楷
小楷

王輝字 衛之弟似其書
大字

王衛字 無錫人學顏字
中楷

翁文字 錢塘人優于孫淮
大字

楊澤民字文濟鄞人號逸庵書學子昂孟舉可觀或學樗寮非其本色
大字
小楷

釋善啟字東白嘉興人書學沈度亂眞
大字狀元會元大學士
進士第為陳東書 玉几松堂
解元

素譜

景崇笑學恩書百餘變平恩其自晕殿部八早
青宗二二王
南朱宇千腾土啟散山官至晉唐盬文谷
中科

小科
敬定字□□八宮尚夾直登書問宮至壯
中科
亦起青崎拉文骨陈崇尊
大字
長字妺敬冑西八宮至南京京畿道驛史書
奧眛的中
大字坂 辰八忠孝
段金字平辛坂敦八官至可惟主事
小科
某懇請字權崔八陞三國官至吉汝成政堂書

王職宇 書之第曰其書
大字
中科 書文策曰其書
王藺宇 無鵠八學薦字
大字
森文字 教藺八愈千籌衛
大字
體莅學藝非其本曰
慰畢兄字文齋進八慰發敦書學千景互舉曰下
小科
群普智字東白嘉興八售學求致過眞
敗士榮島東書
大字采元
大字采元 會宗 龍元大學士
而不谷
其臨而寒囚慮恭五發蒙超出少基堂纘書
速資字箱雉八懃寮文敦宮全豁威工王書雲
小科
郡州字知念五八售醫學米克

書訣

得顏蔡之法
大字致遠堂
中字永嘉
周令字
大字
王同祖字繩武崑山人號前峯官至太常寺卿書學姜立
小學二王
王守字履約吳人號涵峯官至都察院副都御
史書學右軍
許初字元復吳人號高陽官至太僕寺主簿書
小楷率更二王清潤勁逸
王穀字祿之吳人號酉室官至南京吏部主事
小楷
陸師道長洲人號元洲官至尚寶少卿
小楷

大楷
周潮字時信長洲人書學歐陽率更
小楷
中楷瘞鶴銘
席上珍字襄聘震澤人書學率更
小楷
彭年字孔嘉長洲人號龍池書學文衡山
小楷
崔深字靜伯吳江人官至鴻臚寺序班書學趙
小楷
俞橋字子木海寧人官至太醫院判書學趙
小楷
徐易字希文廣德府永豐人官至禮科給事中
小楷
董潛字宗本鄞人官至泰山州同知書學姜立
綱
王瑜字廷璧鄞人官至安仁縣典史書學詹孟
小楷

秦信

周聘字都計受州人嘗學迥思卒更
大獻
小獻
中獻字藝瞻綬
高士參字襄卿雲舉人嘗學文獻山
小獻
蕭孚績字與武人宜至廉舉孝廉尚書學識
峯榮字嶺臺與人宜至廉舉孝廉尚書學識
小獻
俞鉞字子木歲寧人宜至太醫判吏嘗學識
小獻
徐長字希文寶祐間人宜至歸懷舍棄中
小獻
董體字宗本健人宜至泰山州同嘗學遴迋
小獻
王釗字彀潭人宜至交行還典史嘗學書註至

小獻道 史降人報示濡宜至尚寶少卿
制誥
小獻
王蘗字蔚之與人報酉室官至南京夷陪主專
學率更二王
信侭字元虁與人報高鳳官至大策孝主嚴書
小獻
史書字古軍
王宇嚴銳與人報崇峯宮至嶠察別屆諧晤
學二王
小獻
王同照字尉茄島山人報前峯官至立后直書
大字
周合字 丕嘉人宜至大嘗孝嘛書學美立
中獻
大字 丞嚴堂
關隸字 蔡方

書訣

顧亨字汝和嘉洲人官至中書舍人書學王歐
大字
虞趙嘗受教于衡山之門
小楷
文彭字壽承衡山長子號三橋官至國子監博
士
小楷二王帖選跋
文嘉字休承號文水三橋之弟
小楷襄素千文跋
朱纓字大敬鄞人號龍洲官至岷山府典史書
學歐虞
小楷
虞書字□□鄞人號虹川唐永興公之後書學
其祖
中楷
薛晨字子旃鄞人號震川書學二王
大字

小楷望雲子敘

米元章書史錄張伯高帖語云忽忽與求五指包管此
為題署及顛草而言伯高魯公皆言大字運上腕謂徑
尺以上也小字運下腕謂徑寸以內也若徑丈以上如
文信公魁字人必起立以一身全力自肩及肘運之則
以五指齊撮墨池之端似握鐵槊畫沙使手離紙三尺
然後八法完整左右無病若字三尺至于五寸可以端
坐而書亦必運肩及肘之力使手離紙尺許所謂上腕
也伯高得法于賀季真其筆如空中拋下雄偉奇怪高

書籍

高麗顯宗時板本在符仁寺失於蒙古兵

高宗朝新雕在江華禪源寺移于陜川海印寺

文宗命崔惟善印經史諸子百家文集分賜兩府臺諫文翰官

睿宗遣李資諒入宋求書得之

仁宗命鄭沆草正雜書史及諸子集印頒中外

我世宗命置鑄字所印群書以惠來學

正統三年命重鑄字樣小於前而精緻倍之自是無家不有書

文宗又鑄字大於前

端宗命以姜希顏筆鑄字

世祖命以安平大君瑢筆鑄字又命以鄭蘭宗筆鑄小字

文宗命以晋陽大君瑈筆鑄字

成宗命以金石之草正字鑄印書籍

小註謹案字樣

韓景子千熟鍊人號雲川書學二王

大字

中楷

其所

賣書字口口懂人號理川善不興公之婿書學

小註

朱懿字大臻素干文妙

小註字裏人號諸城官至驪山倅典典央書

文豪字木康號諸文木三蘇之裔

小註字樸玉故題詠

文遠字壽康蔘山長干諸三蘇官主園干雪樹

小註

置飲瞽受擧千衡山之門

隨亨字過嘉長諸人宜至中書舍人書學王逸

大字

舉

視千古正以能運上腕全力在筆筆與神會不自知其
所以然也其徑寸以內如蘭亭乞假金丹小而姚
恭公化度寺宣示力命憂虞樂毅方朔黃庭曹娥細而
河南陰符法暉塔經則運自肘至掌之力亦必手離紙
二三分所謂下腕也腕者肘內之彎上時掌切謂由此
而上至肩也下奚價切謂由此而下至掌也竇蒙書賦
槪以五指包管爲言則徑寸以內不以三指撮管于上
不以無名指抵管于下不面几端坐而書顏製傾側且
墮落點畫焉施此蒙所以雖作此賦而不以書名也子

書訣

恭公化度寺宣示力命憂虞樂毅方朔黃庭曹娥細而
瞻反此乃曰執筆無定法大要虛而寬出不能虛掌實
指而肉必襯紙故其遺跡扁闊肥濁可厭不惟自誤抑
且誤人又世傳學古編云作篆宜單鉤夫單鉤則顏製
敧斜寒酸枯燥眞行且不能況于篆乎子行墨蹟與李
少溫徐鼎臣楚金張謙中用筆一律乃知傳世之誤邪
說惑世因悉辨之

書訣

出 版 人　所广一
责任编辑　李正堂
责任校对　贾静芳
责任印制　曲凤玲

图书在版编目（CIP）数据

书诀／（明）丰坊著．—北京：教育科学出版社，
2013.12
（天禄琳琅艺术书房．第3辑，书——翰墨春秋）
ISBN 978-7-5041-7690-5

Ⅰ.①书… Ⅱ.①丰… Ⅲ.①书法－理论－中国
－明代 Ⅳ.①J292.112.6

中国版本图书馆CIP数据核字(2013)第118193号

天禄琳琅艺术书房　第三辑　书——翰墨春秋
书诀
SHUJUE

出版发行	教育科学出版社		
社　　址	北京·朝阳区安慧北里安园甲9号	市场部电话	010-64989009
邮　　编	100101	编辑部电话	010-64989445
传　　真	010-64891796	网　　址	http://www.esph.com.cn
经　　销	各地新华书店		
制　　作	日照太一文化传媒有限公司		
印　　刷	日照教科印刷有限公司	版　　次	2013年12月第1版
开　　本	210毫米×320毫米　16开	印　　次	2013年12月第1次印刷
印　　张	8.5	定　　价	189.00元

如有印装质量问题，请到所购图书销售部门联系调换。

出版人 汪家明
责任编辑 李宏堂
装帧设计 贾静洁
责任印制 田凤泽

图书在版编目（CIP）数据

书法/（明）季伯高.—北京：朝花美术出版社，
2013.12
（天籁阁珍藏本法帖，第3辑.书一——隋唐卷次）
ISBN 978-7-5011-7090-5

I.①书… II.①李… III.①书法—作品—中国
—明代 IV.①J292.112.6

中国版本图书馆CIP数据核字（2013）第118193号

天籁阁珍藏本法帖，第三辑，书一——隋唐卷次
书法
SHUFA

出版发行 朝花美术出版社
地　　址　北京·朝阳区安慧北里整编甲9号　　市场部电话 010-64953000
邮　　编　100101　　　　　　　　　　　　　　编辑部电话 010-64080826
传　　真　010-64891796　　　　　　　　　　　网　　址 http://www.cnph.com.cn

经　　销　各地新华书店
制　　作　日邦美·天合艺术图书有限公司
印　　刷　日邦艺术印刷有限公司
开　　本　210毫米×260毫米　16开　　　　　　版　　次　2013年12月第1版
印　　张　8.5　　　　　　　　　　　　　　　　印　　次　2013年12月第1次印刷
定　　价　188.00元

如印装质量问题，请到原购图书销售部门联系调换。